CG SMART 電繪職人系列

氫酸鉀 / K C N

CG Art Style : Illustrator x Processes x Discourse x Sketch

碁峰資訊股份有限公司
GOTOP INFORMATION INC.

CG SMART PROJECT

「CG SMART PROJECT」是夜貓館咖啡屋成員雪渦所撰寫的美術教學企劃，本計畫主要在於嘗試用各種形式傳遞給大眾更多數位美術創作的知識，藉以提升本土美術文化交流與建設。

CG SMART系列

CG SMART系列是藉由教學書籍出版的推廣機制，配合圖文並茂的生動教學，將進入CG時期以後，創作媒材變遷所混亂的美術觀念，重新藉由研究紀錄與教學討論出兩者之間的關係，主張「優秀的創作者並不一定是好的老師，但是優秀的創作者必然擁有自己的一套創作思維與過程」，要怎樣將其紀錄與再現？傳遞更多美術創作形式與概念。

CG SMART校園巡迴講座

藉由CG SMART系列的出版，夜貓館咖啡屋主動與各大專院校提出了「CG SMART校園巡迴講座企劃」，夜貓館咖啡屋成員夕月於2006年夏天開始積極負責與各校接洽的聯絡事宜，同年10月中旬夜貓館咖啡屋成員雪渦與AK正式率領CG SMART書系當中的美術創作者一同走訪校園，藉由美術概念演講與插畫繪圖示範，希望能將更廣的創作方式散播出去，並且期望未來的新生代創作者能夠建立正確的創作概念和價值觀。2006年第一次CG SMART校園巡迴講座活動先後於環球技術學院、德明技術學院、大葉大學、台南科技大學、台南藝術大學舉行講座，造成各院校間的熱烈迴響！期望每年7月至11月皆可與各大專院校合作相關美術講座！

CG SMART電繪職人系列

電繪職人系列是延伸自CG SMART系列分歧出來的書籍，本系列著重在介紹進入CG時期以後的繪圖創作者，主要核心雖然定位在美術插畫類，但也不排斥介紹影像繪圖混生的創作者。有別於CG SMART系列在於提倡原創插畫的多方面嘗試，電繪職人系列將致力於紀錄每位優秀創作者的成長軌跡，除了擴展作品欣賞以外，更結合訪談與論述，極欲詳細描繪創作者的想法跟過往的經歷，讓讀者清楚的瞭解一位創作者的源起。本書也將期望收錄世界各地的優秀創作者，因此將致力嘗試朝雙語版本出版。

目錄 / Contact

　　大概是兩年多以前吧！我剛從美國回到台灣，在友人引薦台灣的創作者之中，曾經看過氫酸鉀的作品，由於海外有許多類似的插畫風格，使得我大意地錯失了深入瞭解這位優秀創作者的機會。後來相隔一年多，在國外跟一些創作者交流之中，輾轉窺見到原型師蜥蜴的立體作品——「他化自在天」，進而體驗了蜥蜴與氫酸鉀兩人草創的「Gialaba曼荼羅」時，他們帶給我東方色彩的奇想，使得我不得不記住這兩個表現傑出的人的名字。直到去年得知近年都有陸續配合的合作夥伴—雪渦所企畫的 CG SMART 書籍當中，也邀請了氫酸鉀合作，這再三出現在我眼前的名字，彷彿提醒著我再錯失良機下去會是種愚昧，因此驅使了非與他結識不可的濃厚興趣！

　　認識氫酸鉀以後，我感受到他是一位非常了不起的創作者。在朝九晚五的遊戲美術工作之餘，不但能維持一個家庭的生活，還能累積自我的能量，不斷地釋放出光芒。無論是他個人實驗用的「K.C.N」自由創作系列，或是與原型師蜥蜴和馬來西亞創作者LEE合作的「Gialaba曼荼羅」東方奇想系列，還是近年從台灣這塊土地誕生的「台灣氫年」系列，光是要自主的創作出如此龐大且細緻的作品量，就值得讓人尊敬了！加上他不因此而自滿，更謙虛地思索著更多創作的可能性，將現實給予的壓力和痛苦轉化成腦內的養分，強力引爆觀者的視覺神經，讓我不得不敬佩他對於創作的信念。

　　這次能夠協助他在台灣舉辦個人展覽，並將移往美國作後續展出，不但是我個人的榮幸，也是創辦Gnome International Inc.的期望，Gnome International Inc.一直在探索著透過國際的交流，讓亞洲更多美好的創作風格躍上更寬廣的舞台上，在不斷經營的過程當中，我發現台灣創作者對於國際化的觀念並未健全，像氫酸鉀這樣彷彿活在世界邊緣的創作者還很多，因此未來將更致力於推動台灣國際化這件事情，最後，可以看見他推出這本書籍，無庸置疑地讓人欣喜若狂。

2007／05／03 於晚間

Gnome International Inc.總裁

Mickey Lu

在2006年11月6日夜貓館咖啡屋的夥伴們曾經來過台南科技大學演講。後來,當我們公關說夜貓館咖啡屋要來我們學校合作氫酸鉀個展與學生們作近距離接觸時,我的內心非常的激動,也非常期待2007年3月26日這天的到來,心裡隱藏了許多複雜因子,一方面是非常的開心能夠再次遇到這些熱情可愛的夥伴們,一方面也很榮幸能夠邀請到氫酸鉀來我們學校,在此,個人代表台南科技大學視覺傳達設計系全體師生感謝夜貓館咖啡屋的伙伴,也感謝氫酸鉀本人來到台南科技大學為我們舉辦一場視覺饗宴。

在還沒看到氫酸鉀作品之前,我一直覺得「週期表」這個名字怪怪的,在見到作品後,我對它們真的是嘆為觀止,這才了解搭配「週期表」這個展覽名稱真的是天衣無縫完美無缺,當看到每張圖的人物都是映著深色的唇色時,我便能深深感受到讓氫酸鉀筆下的人物都沉靜在劇毒的死亡氣氛中,也看出了週期表的劇毒反應現實社會生活,活生生的將台灣現貌展現於作品中,值得我們細細品味深思台灣現況。

3月26日台南展展出前一天,夜貓館咖啡屋總共有六人來到台南科技大學為我們做展出的佈置,當天其實心裡非常的緊張,擔心著活動是否一切順利,在聽到夜貓館咖啡屋的夥伴們精彩豐富的演講內容及氫酸鉀現場的繪圖示範,我的擔心緊張似乎是多餘的,在與夜貓館咖啡屋的夥伴聊過後,更能深深體認到這股人類與生俱來的熱情,讓活動當天非常圓滿劃下完美的句點。

非常感謝我們有這個機會相聚在一起,不僅僅是我們系科學會的成員及台南科技大學的同學能夠有這個機會可以欣賞畫作,也讓台南的朋友們有這個機會互相的交流、學習與指教,同時我也希望還能夠有這個機會能夠再次與夜貓館咖啡屋的同仁們有合作的機會,我再次代表台南科大視覺傳達設計系全體同學感謝氫酸鉀,也感謝夜貓館咖啡屋的夥伴們,祝你們展出成功!

2007/05/05　於凌晨

台南科技大學視覺傳達設計系科學會會長

李昕珉(小敏)

對於創作這一件事情，我想每一個熱在其中的創作人，都一定有個屬於自己的理由，為了這個自己決定堅持到底的理由，所以他們總是能夠藉此化為力量，不畏縮的走下去。在台灣的創作環境是相當現實的，而且鮮少讓人能夠看見可以期盼的願景，也因此許多的人縱使熱情的衝刺，但最後燃燒殆盡的卻也不在少數。

在那些所剩不多、仍舊在與現實對抗的創作人當中，也包括了氫酸鉀這位特別的人物。在還沒有與氫酸鉀結識之前，單憑對他作品的印象，一直覺得這位前輩應該是個滿腦子黑色思想的怪誕份子，他的作品構圖總是沉穩而靜謐，然而畫面上的豐富質感，似乎又像是要將壓抑不住的大量想法釋放，藉以宣洩他止不住的瘋狂。然而經由友人雪渦介紹認識之後，這位好友們暱稱為「小吳」的神秘男子，其實並沒有想像中三頭六臂的駭人模樣，反而他也和我們相同，除了他個人特有的親切之外，其餘看來都只是個再平凡不過的人罷了。

然而乍看之下的平凡人，卻總是有著不平凡的作為；就在2006年的春天開始，氫酸鉀參與了 **CG SMART** 3 ways of art creation：Source x Processes x Export的繪圖作者陣容，與他合作的這段期間，我真正的瞭解到一個創作者對於自己毫不設限的熱情。縱使平日是個忙碌的上班族，但是對於交稿這件事，卻從來沒有見到他慢過半拍；作品水平也沒有因為忙碌降低過標準，反而總是能看到他的創新和進步。這些事情對於沒能夠參與其中的人而言，或許體會不出有何特別，然而從中我所看到的，是一個創作者不對任何事物妥協的堅持；誰能夠不為五斗米折腰？但是在折腰之後，又有多少人能像氫酸鉀一樣靠著一身傲骨繼續追尋著自己的創作理念？而這平凡無奇的務實步伐，才真正是每個創作人都需要的、難能可貴的特質啊！

認真努力實踐自我的人，就應該要得到對等的回報，而這次能夠看到氫酸鉀透過本書和畫展來讓更多人瞭解他的創作，自然也相當恭喜他的努力如願以償。雖然想在此多說幾句鼓勵的話語，但是我明白那是多餘的，因為真正忠實於自我的創作者，必然會找到屬於自己的出路，並且努力不懈下去。而真正需要的，其實是實際購買本書並支持本土創作的您，至於本書中的精彩內容，也絕對不會讓您失望！

2007／04／07　於晚間

夜貓館咖啡屋成員

AK

從2002年開始，我的人生就像是在作夢一般的前進，每件事情都如此的不真實，而且都如此劇烈地竄進我靈魂深處，像是某種疾病一般，每當發病時，都讓我痛苦萬分，而其中最折磨我耐性的狂亂因子，就是認識氫酸鉀與蜥蜴這兩位美術創作者，他們有著與常人不同的美感，但也因為違逆世間的常理，所以得面臨許多現實當中的掙扎，他們的美，棲息在我體內，每每看到他們得壓抑地偽裝與蟄伏在社會的邊緣，都讓人想要為他們一吐為快的大聲疾呼：「正視這份得來不易的美吧！」，而我從來不認為世界會遺棄這份美，所以我持續不斷地拖著大夥兒開始著手準備這慶典。

唯一讓人遺憾的是——這次無法將蜥蜴的立體創作展現在世人眼前。但單純只是想要詮釋氫酸鉀個人的作品，就讓我異常地忙碌，這是使料未及的事情，也更讓人理解到——「氫酸鉀」果真是世界劇毒的象徵，碰觸他，本身就是個危險的舉動！

協助氫酸鉀完成這份理想，並不是因為受到他的一些威脅或是恐嚇，而是對於他追逐這份美的執著產生的敬意，他與常人一樣有生活壓力，也一樣得賺錢還債，也一樣得工作到傍晚，也一樣的……在我們這群人沒有相遇以前，沒有任何未來與希望，但是他依然毫不畏懼地持續奔走於創作當中，這麼龐大的作品量不是一朝一夕可以完成的，看似簡單的舉動，卻潛藏著從未放棄的堅定信念，畢竟……從來沒有人可以預測，這樣沒日沒夜的畫圖，能有開花結果的一天！從來沒有人可以鐵口直斷地告訴他，在不遠的未來會認識到一群死小孩，會將他深夜從不停歇的鬼畫符出版與展覽！從來沒有！所以，感謝他在我們尚未抵達前所作的努力，讓我們終於可以相遇了！

因此，我們將永不停歇的繼續著這個無聊遊戲直到天明！即使這些事情對世界沒有一點幫助，可是依然——樂·此·不·疲！

2007／04／09　於早晨
夜貓館咖啡屋成員
雪渦

自由創作的「K.C.N」累積了氫酸鉀
歷年的創作軌跡，紀錄了嘗試突破
的摸索時期，各種實驗性的表現方
式，像是挑戰極限般，不斷地與自
己的靈魂對談，因此特別以自己筆
名同名的「K.C.N」作為此系列的命
名，未來將持續地以此發表氫酸鉀
各式各樣的創作風貌。

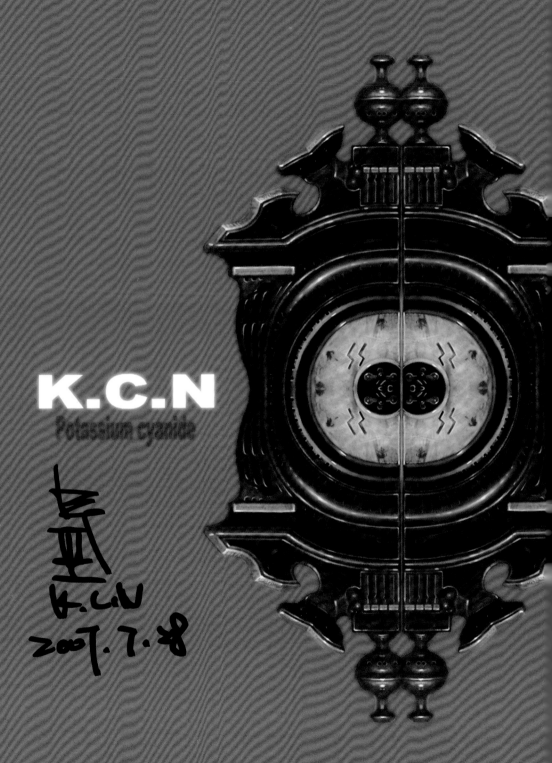

K.C.N
Potassium cyanide

K.C.N
2007.7.8

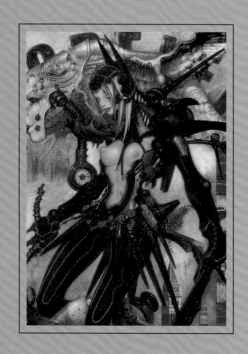

氫 / H

鋼鐵處女的本質是扭曲，以暴力為後盾來達成殺謬的目的。

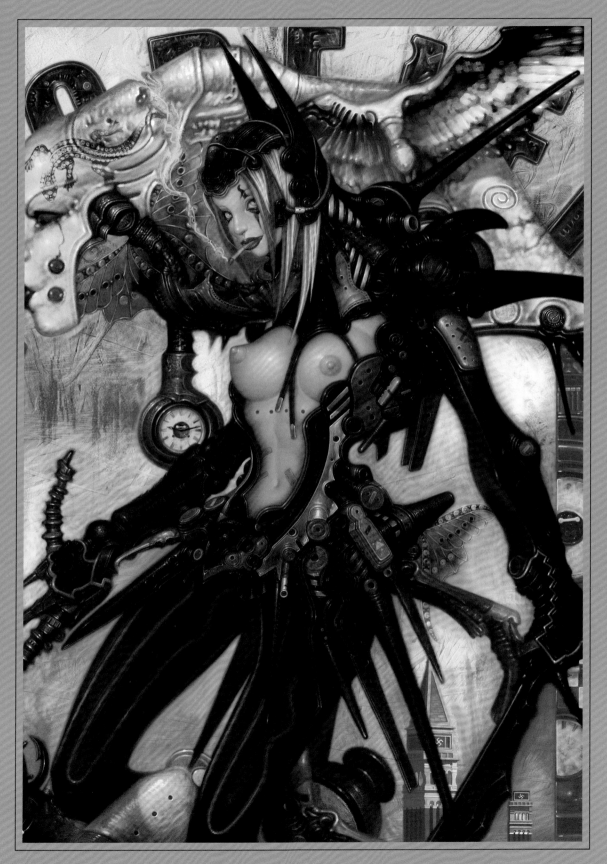

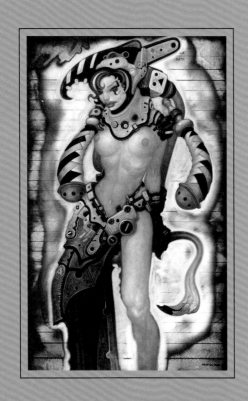

鋰 / Li

夢中無法自拔的恐怖Alice，一直深陷在火鶴槌球的夢魘中。

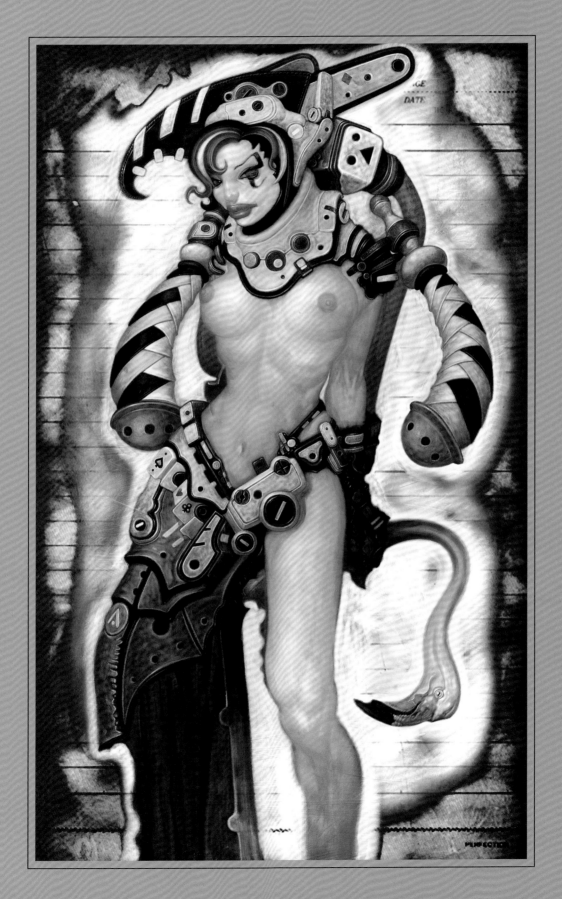

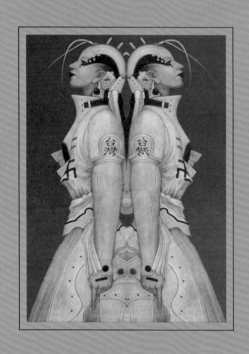

鈹 / Be

經過這五、六十年荒謬的時代衝擊下，在同一個體制裡卻有兩個對峙的思想個體。

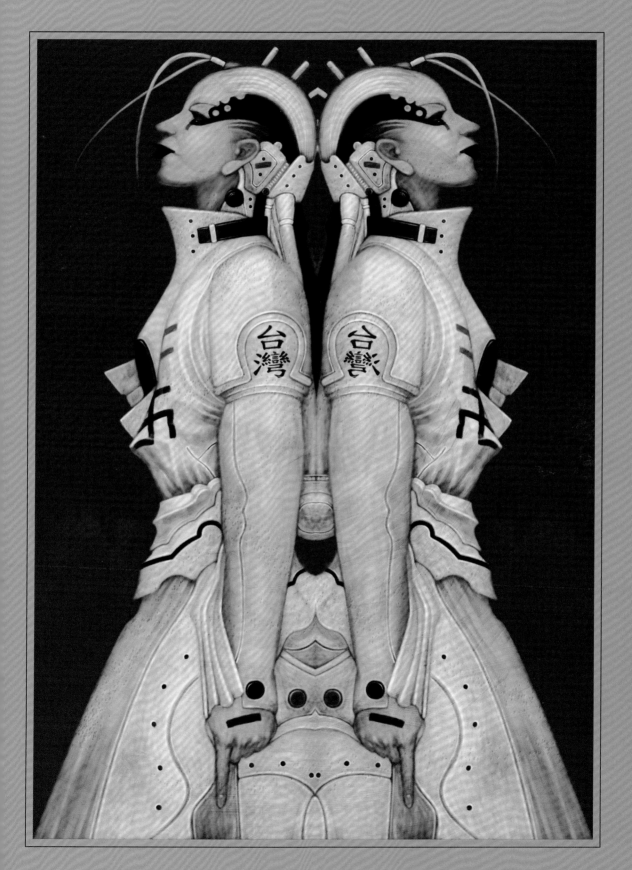

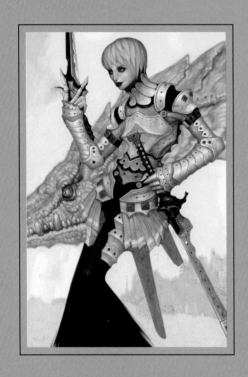

鈉 / Na

憧憬中的第三帝國女騎士，往往是裝腔作勢的宮廷花瓶。

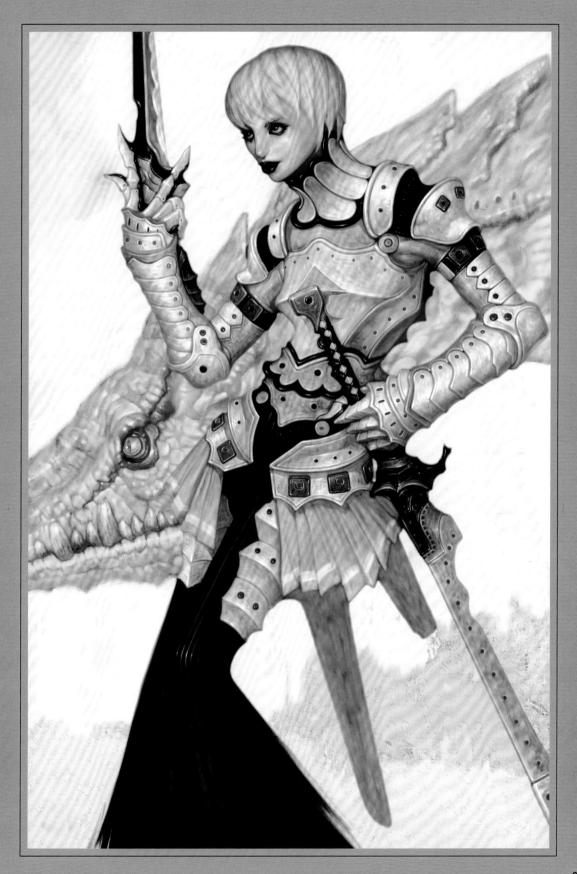

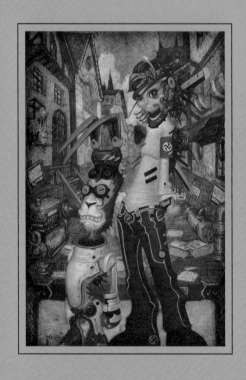

鎂 / Mg

後街的巷道裡，是充滿童趣的孩童們的秘密基地，沒有童趣
的孩子是無法接近的……。

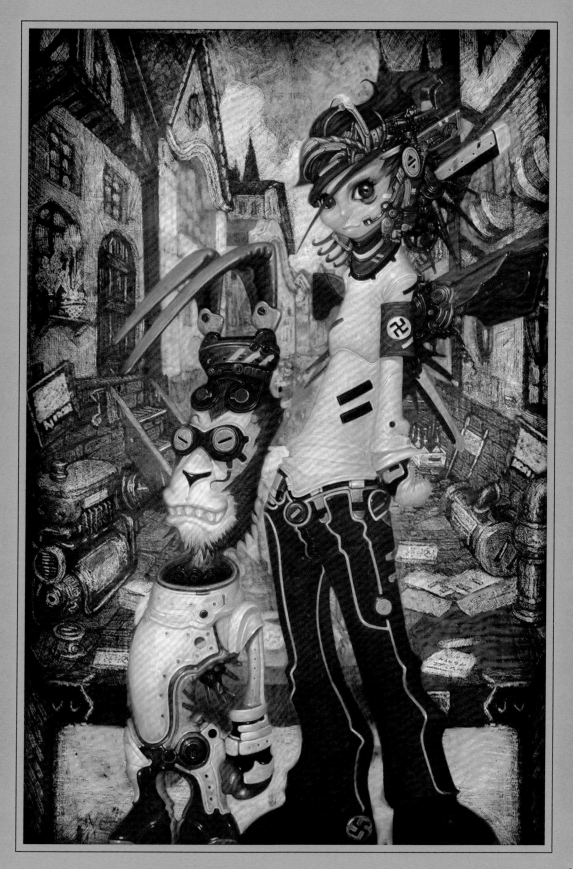

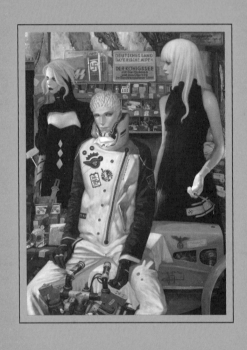

鉀 / K

在禮拜天的柏林郊區農莊車廠裡，是納粹青年們創造未來的
集會所在。

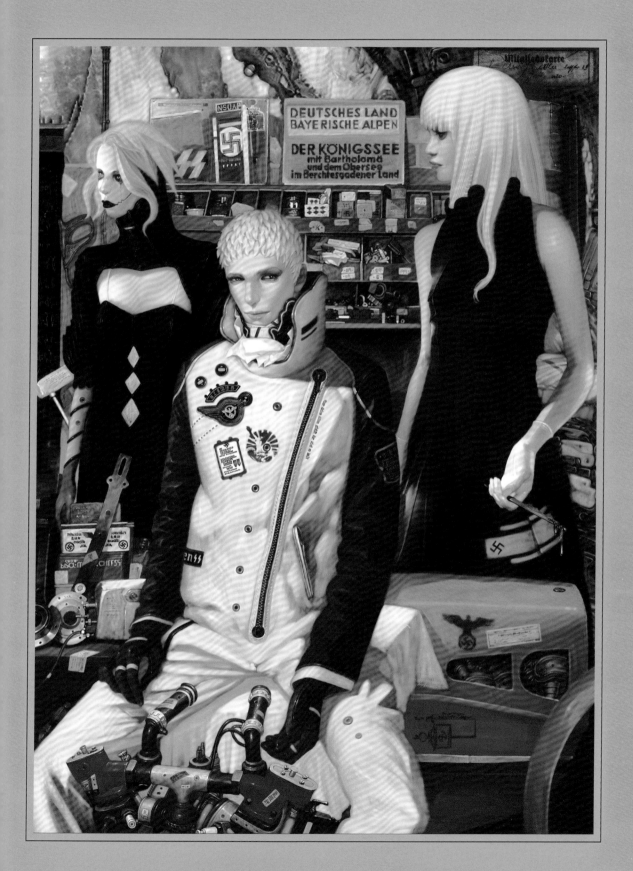

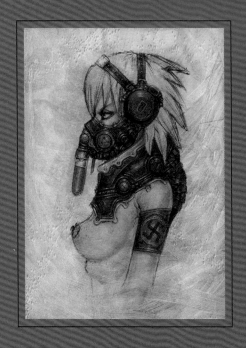

鈣 / Ca

人類的呼吸系統，是檢測自己排放出來的廢氣最好的標準。

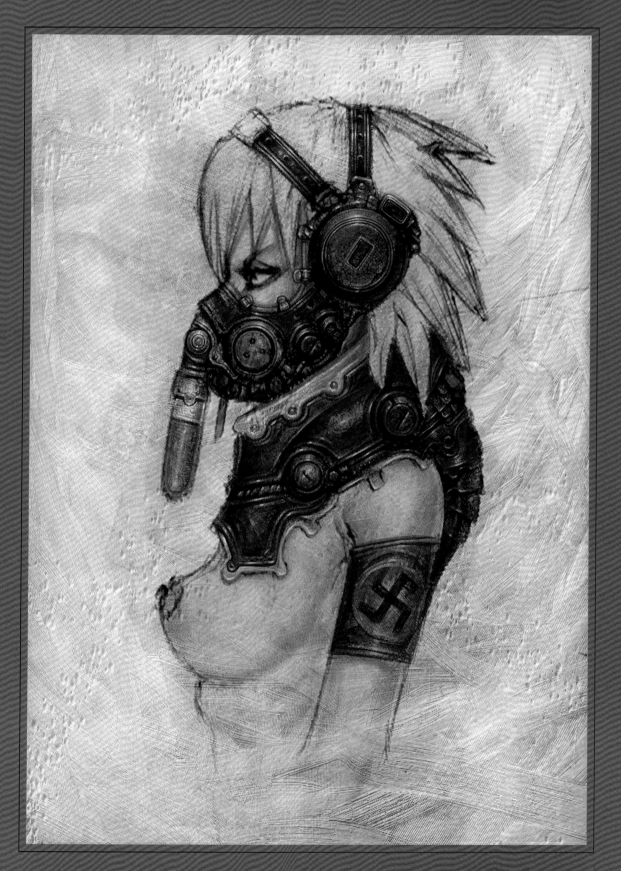

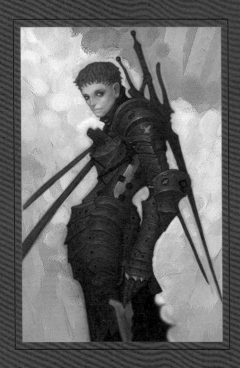

鈧 / Sc

紅色鎧甲的紅色騎士，在紅色畫面裡泛出紅色的悲情。

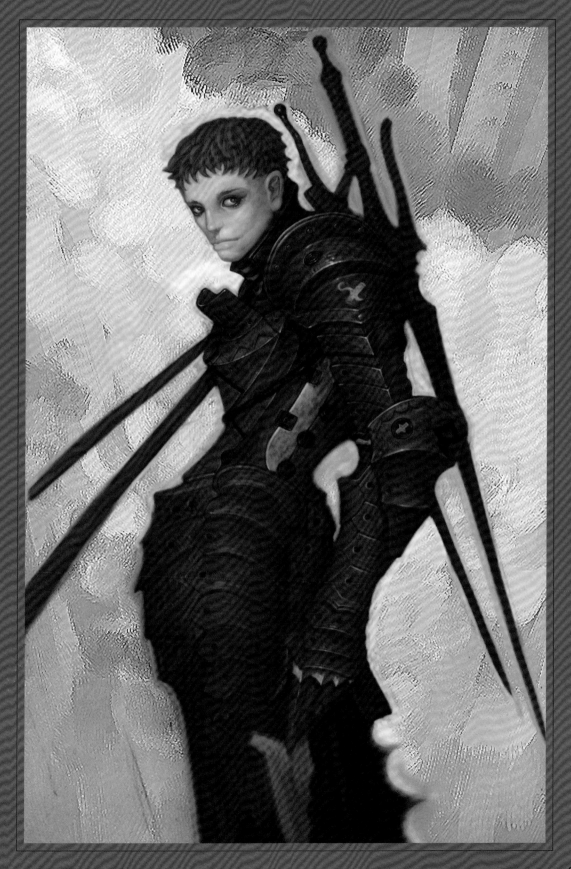

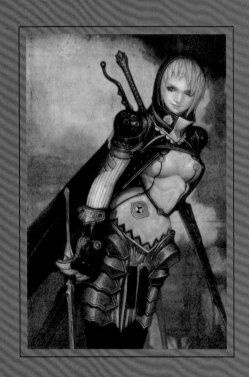

鈦 / Ti

夜幕低垂，另一個戰爭悄悄的展開，身著輕型鎧甲的暗殺少女，隨風穿梭於黑暗中達成任務。

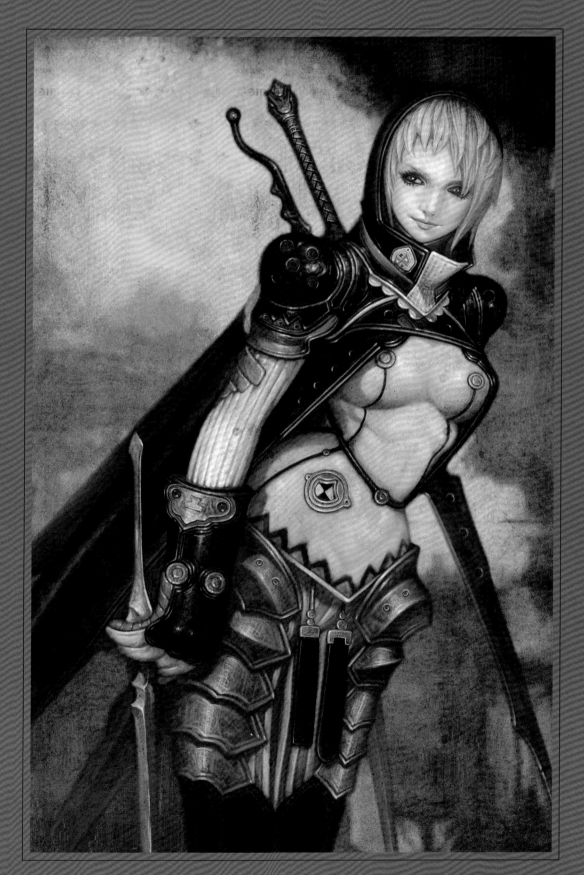

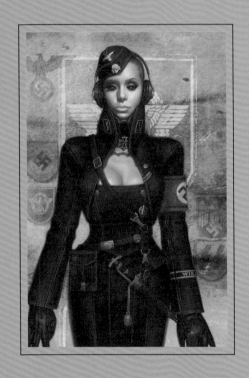

釩 / V

人心深處，在穿過狹長陰暗的下水道盡頭，坐落著一所絕對隱蔽的人性集中營，所內指揮官是個驕縱的女納粹。

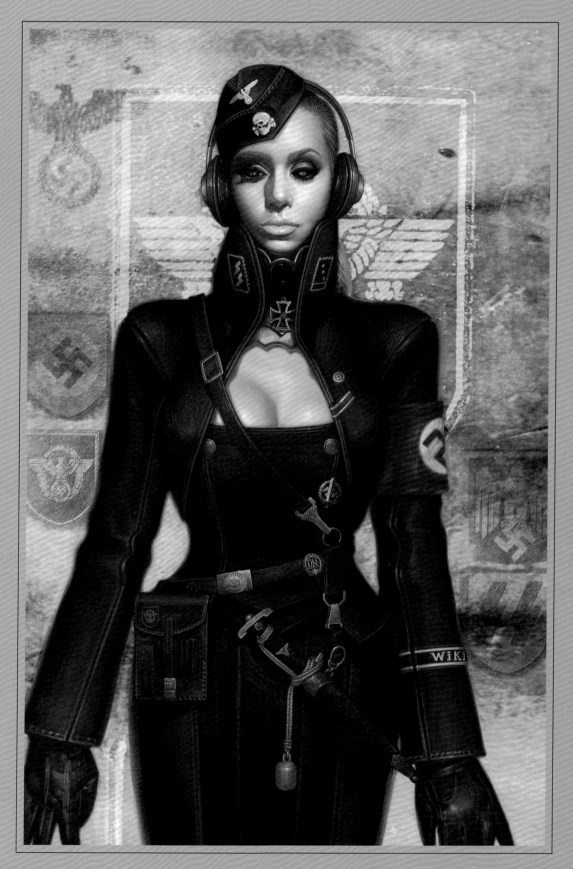

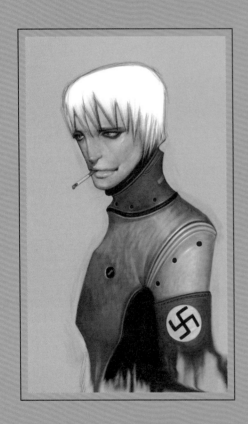

鉻 / Cr

以第三帝國之名，德國青年都必須如獵犬般敏捷，如皮革般
強韌，如克魯伯鋼鐵般堅硬。

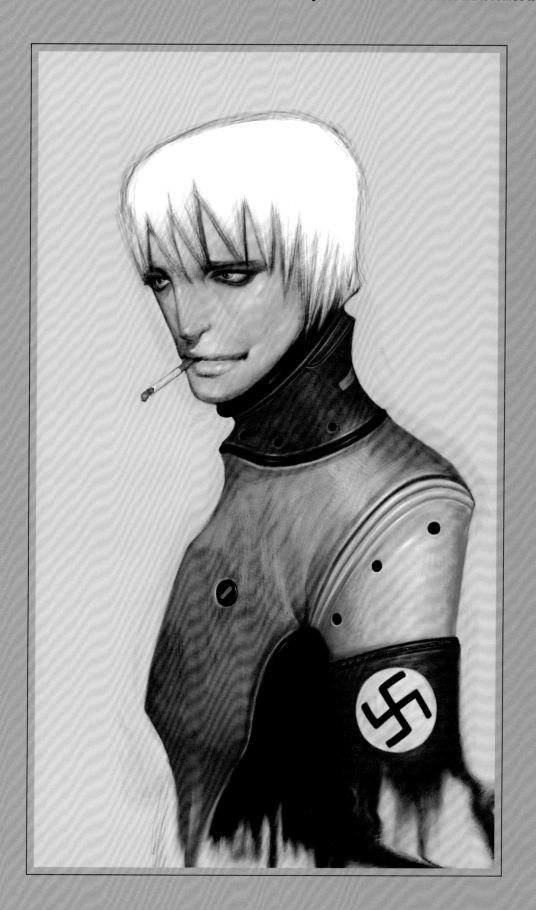

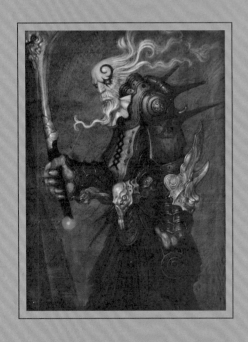

錳 / Mn

憤怒中的魔法師，在黑暗中劃出一道光芒，激怒了仁愛的擁
護者和狂熱的信徒。

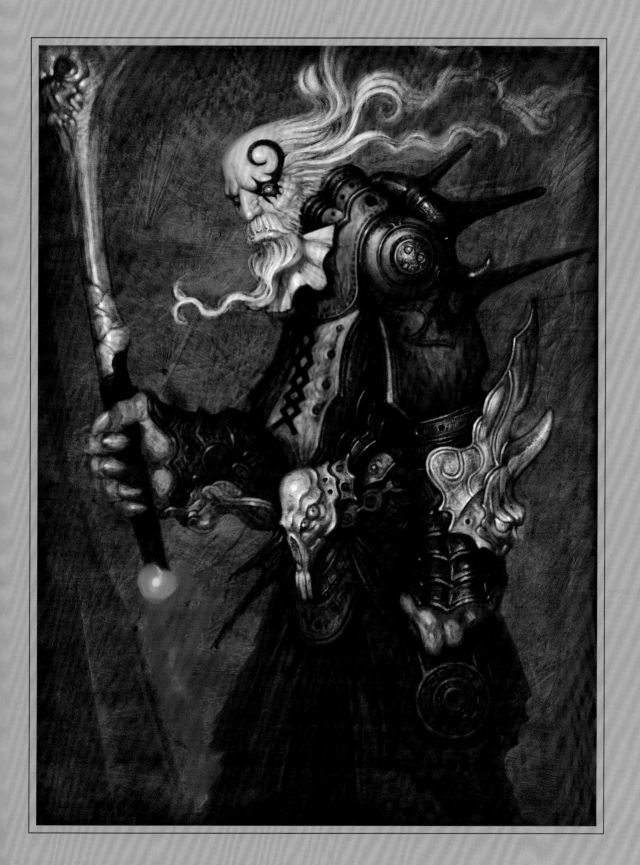

鐵 / Fe

感謝命運吧！它賜予了我們這位偉人，他是危難中的舵手，是真理的傳播者，是自由的引路人，是仁愛的擁護者和狂熱的信徒，是鬥爭的領導，是忠誠的勇士……。

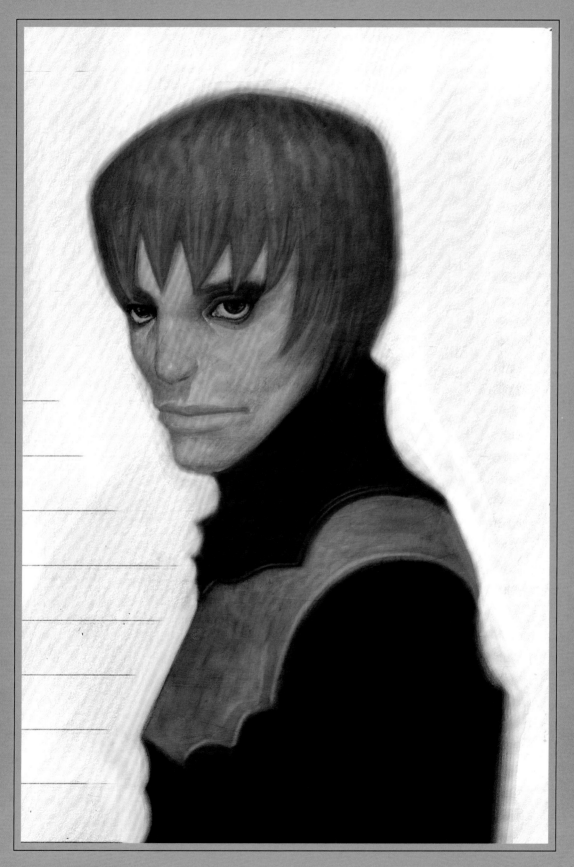

銅 / Cu

禮拜日的早晨，陷入繼續沉睡和起床的矛盾中。

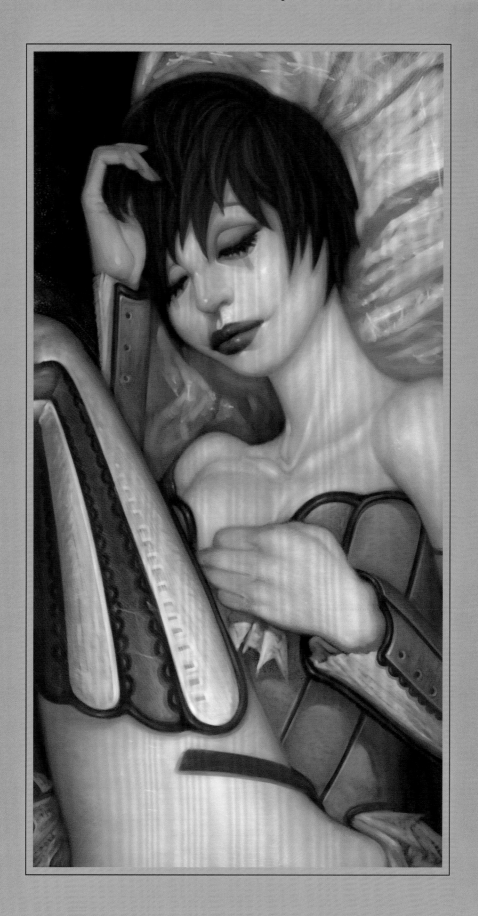

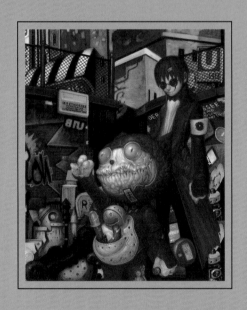

鋅 / Zn

童年的美妙回憶，一直湧上心頭，那年暑假的午後，有蟬鳴鳥叫，而我那時露出天真的微笑。

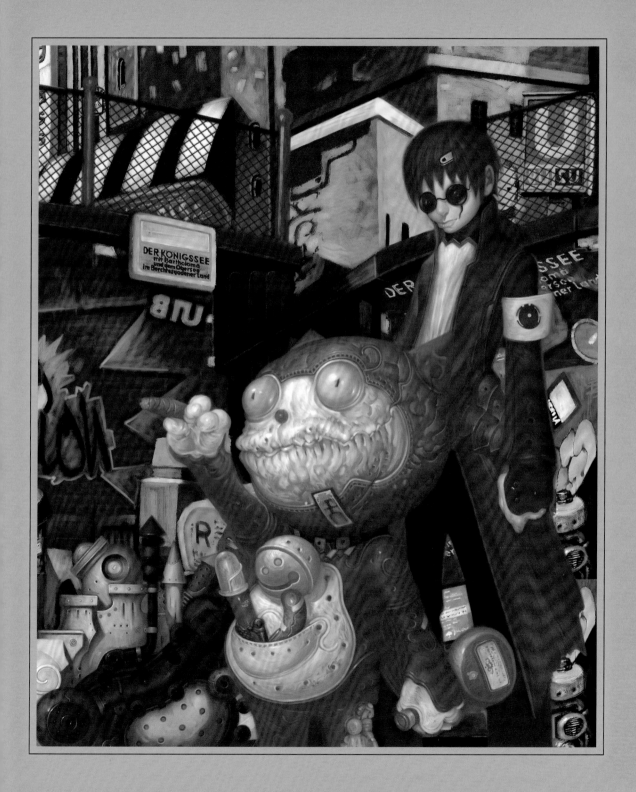

鉫 / Rb

在剝離外表的恐懼後，出現在眼前的會是內心真正的恐懼。

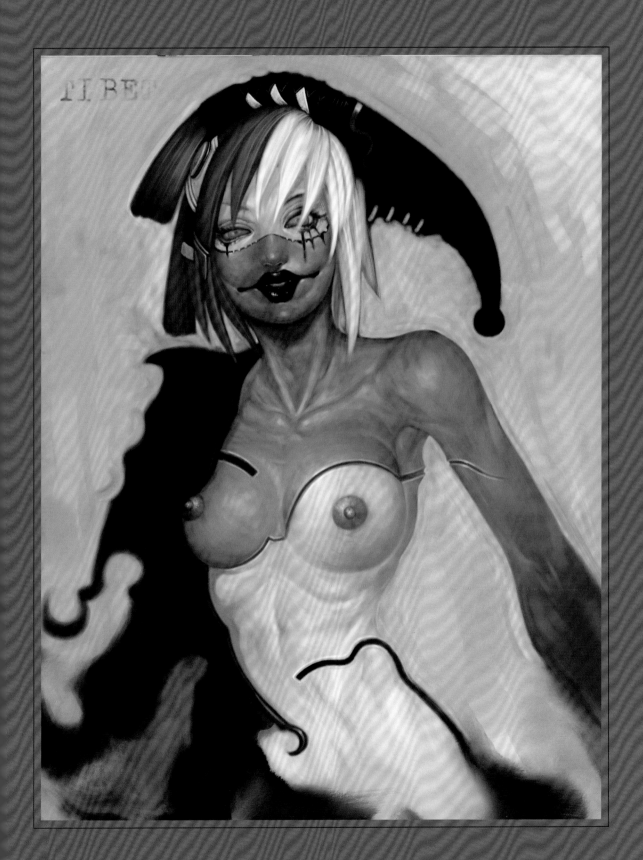

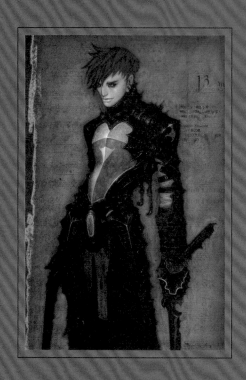

鍶 / Sr

越光明的年代，往往創造出最黑暗的騎士；最黑暗的騎士，
往往又是光明時代裡口耳相傳的英雄。

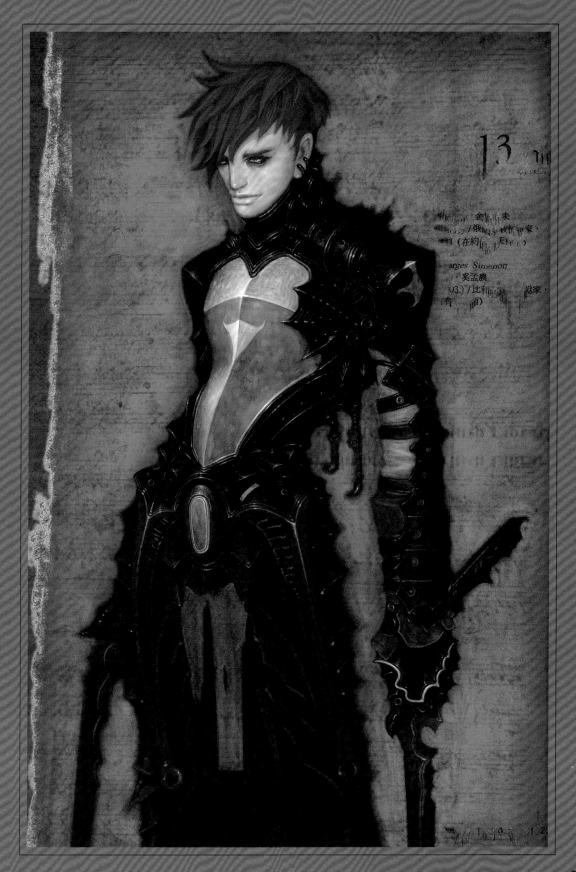

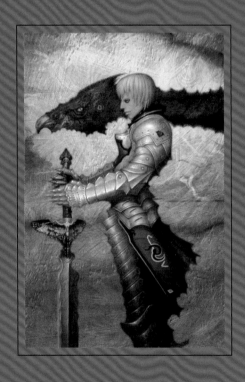

鋯 / Zr

受龍眷顧的男人，在傳說的聖戰中，展現一夫當關的氣魄，編織出詩般的童話故事。

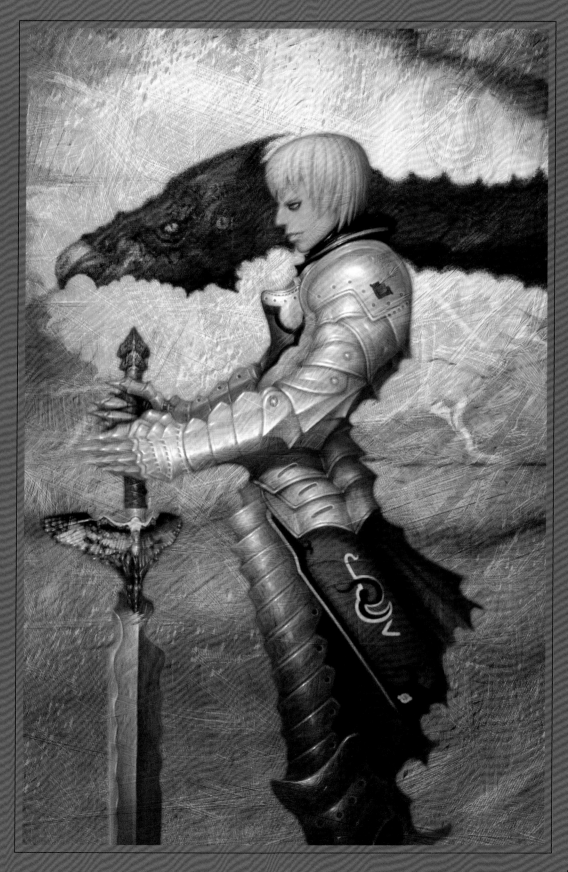

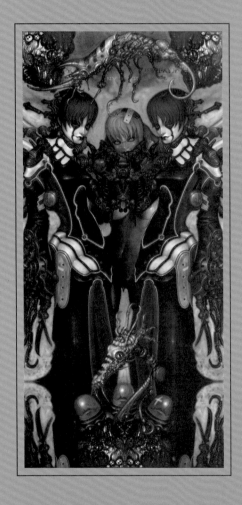

鈮 / Nb

三個女子緊靠彼此，象徵著喜悅、豐收、歡愉的三聖盃，逆位則是代表了樂極生悲、享樂過度、團體失和、合作失利、朋友背叛……。

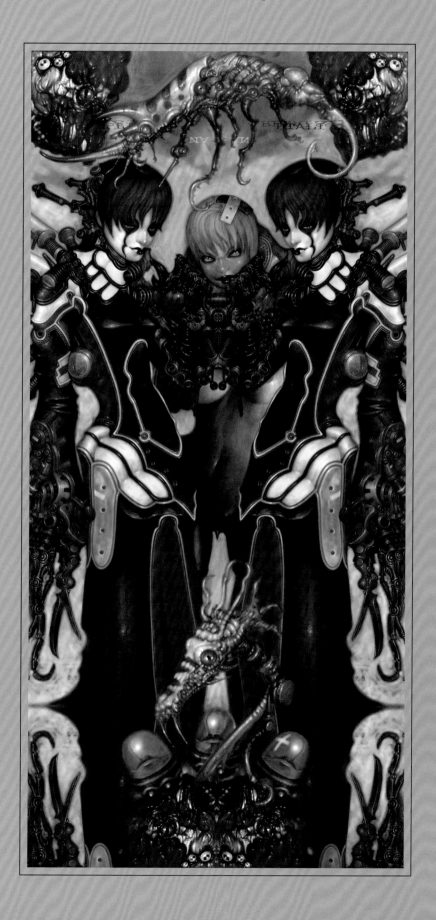

鉬 / Mo

「愛芙洛蒂」是人間知名的靈顧問，專門為人解答各種光怪陸離的疑問。

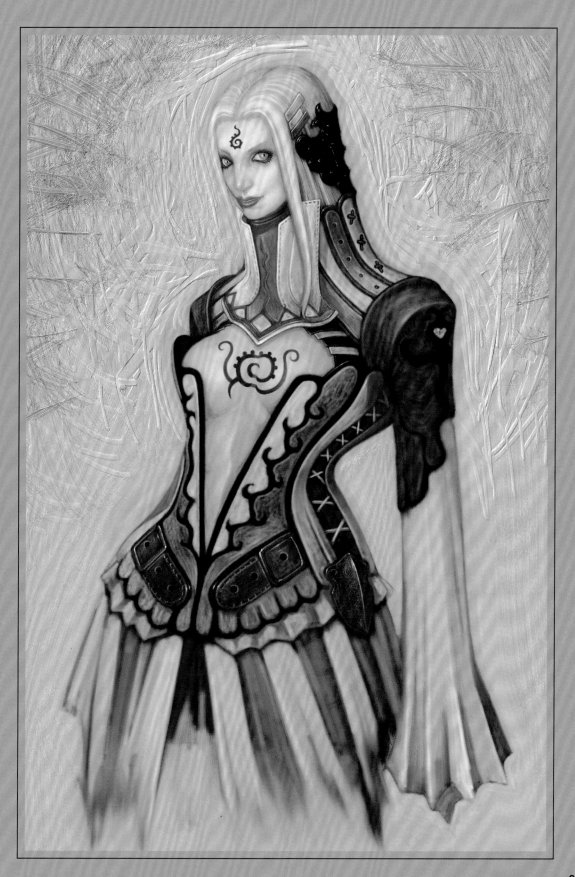

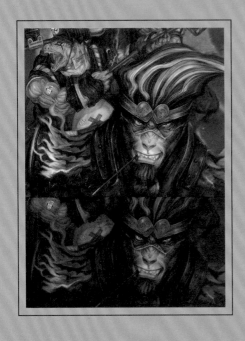

鎝 / Tc

勇闖道元霸王氣，力保佛子菩薩心。

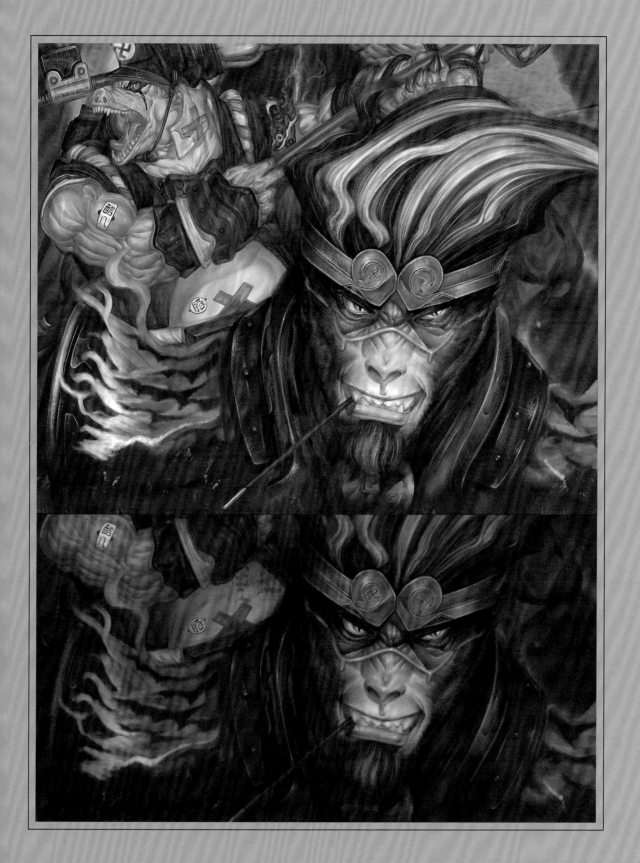

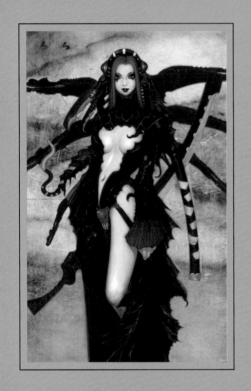

釘 / Ru

被惡魔説服，受到惡魔的感化，根據與惡魔所訂立的契約，使天地產生異變，半夜飛行於空中，沉湎於狂歡宴，不敬畏神祇的女性。

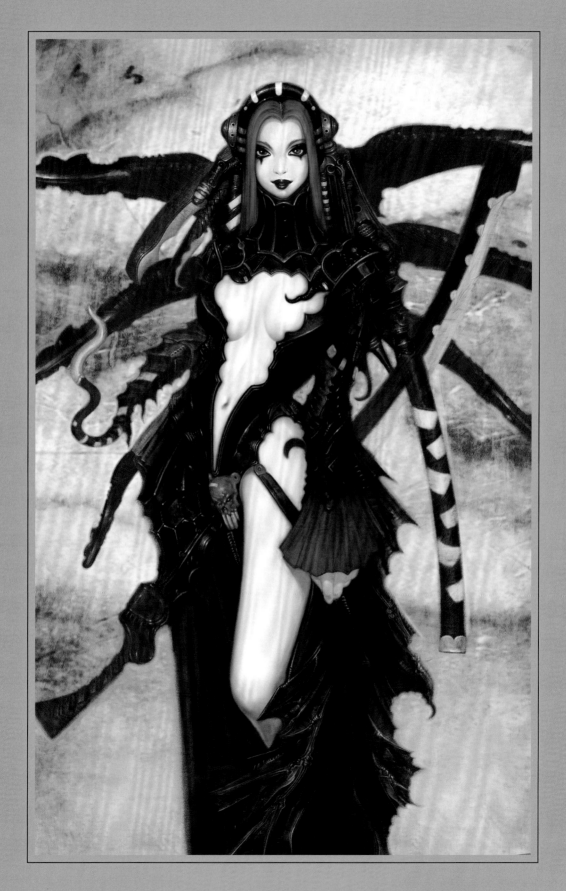

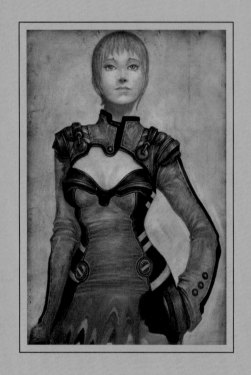

鎘 / Cd

在泛黃記憶中的未來女性，擺出模特兒自信般的姿勢，來告訴世人未來會一直來、一直來……。

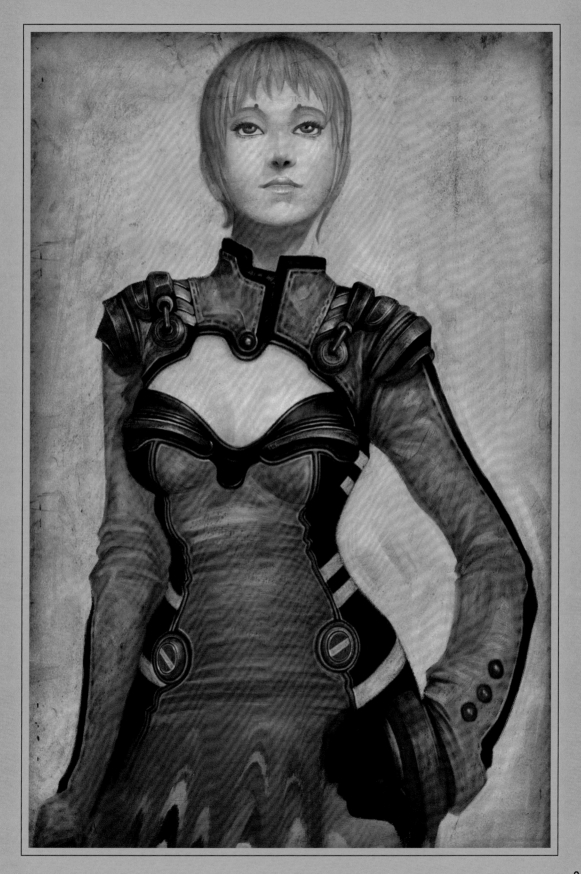

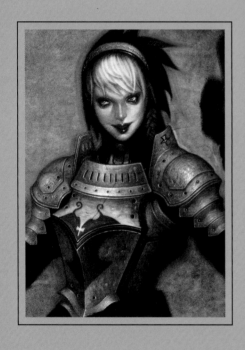

銫 / Cs

能上戰場的女人，往往會被歷史的傳說粉飾成男人夢中的童話。

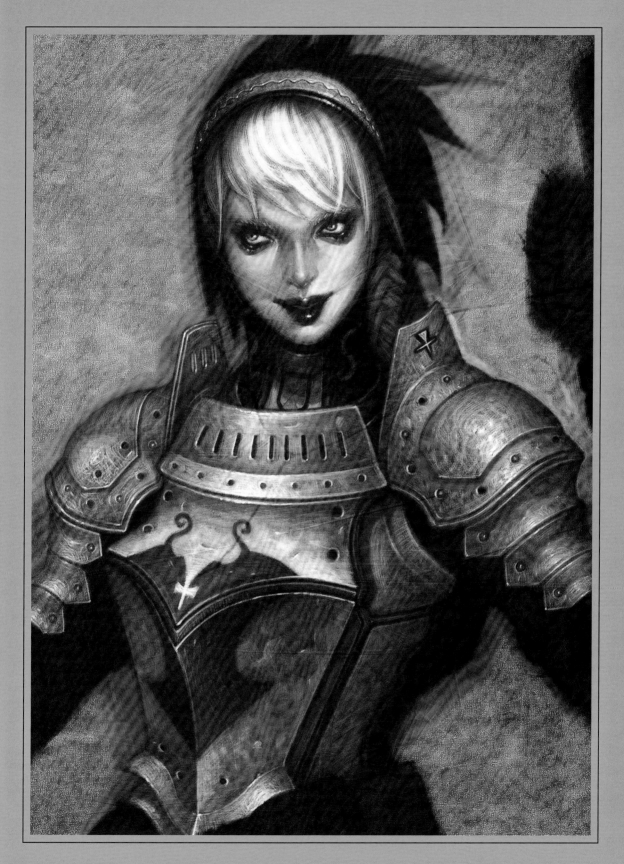

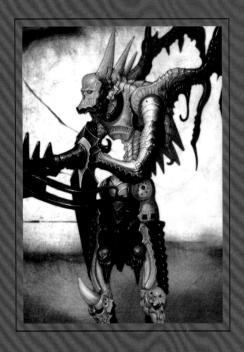

鋇 / Ba

對於暗處的敵人，人們只能按照傳說中的型態把他塑造成怪
物。

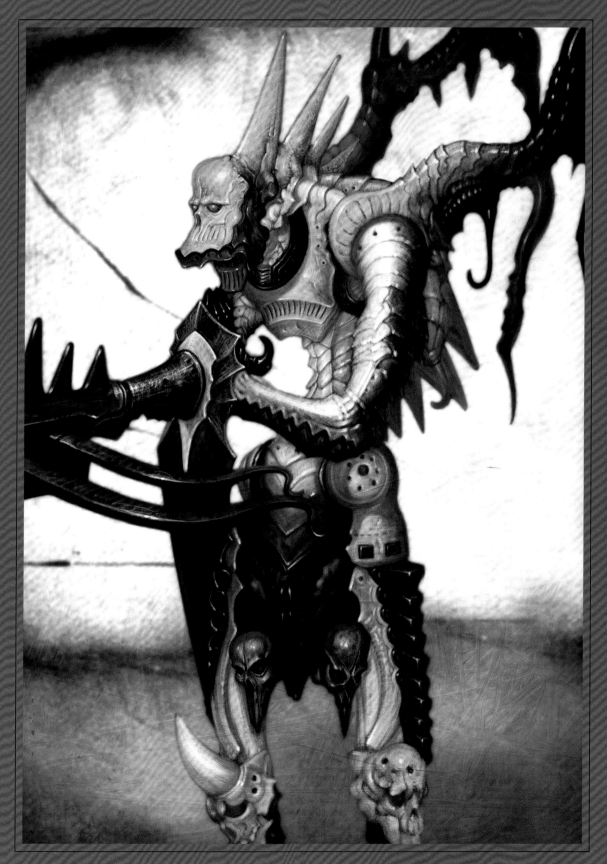

鉿 / Hf

在能飛簷走壁的時代裡，數以萬計的一群遊民，是由一個絕頂聰明的女子所統御。

電繪職人系列

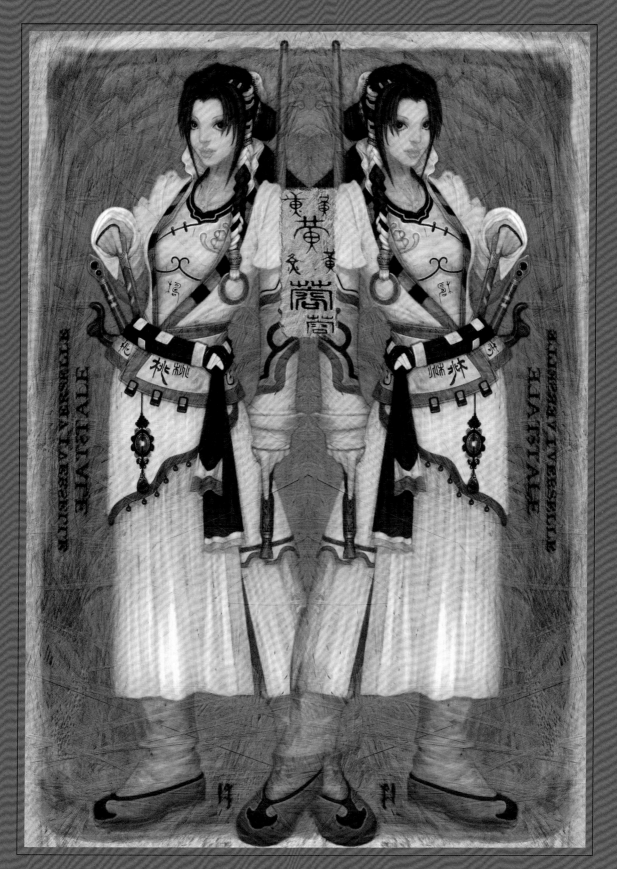

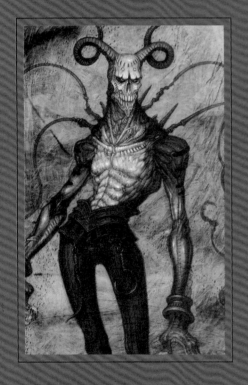

鉿 / Hf

貪慾會導致墮落，在歷經幾番追求後，蛻變的怪物終於完全
明白，世界上沒有一樣物質，能填滿慾望的黑洞。

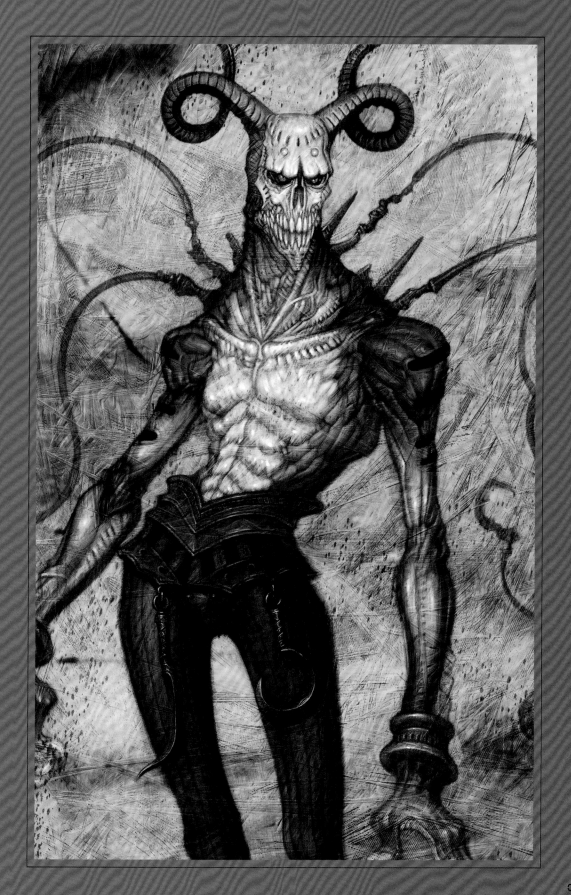

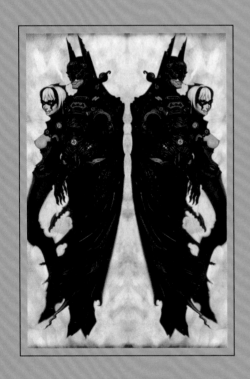

鎢 / W

一到黑夜就出現為非作歹的黑衣蝙蝠，一直是我的最愛，感覺很親切，我想他從小就是喝重金屬長大的吧？

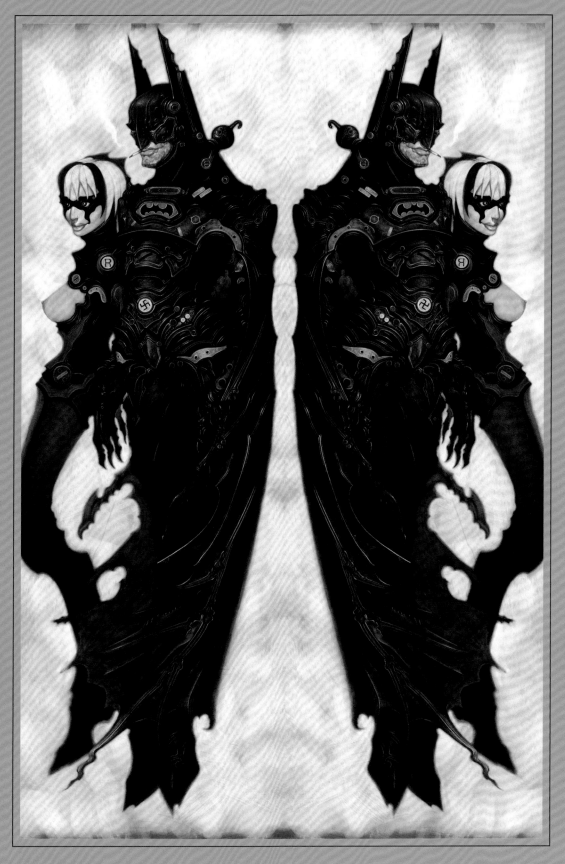

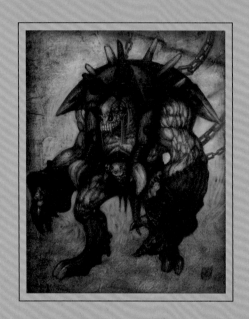

鍊 / Re

囚禁在地牢深處的饕客，壓抑這千百年來的貪婪，垂涎欲滴並虎視眈眈的計算著獵物。

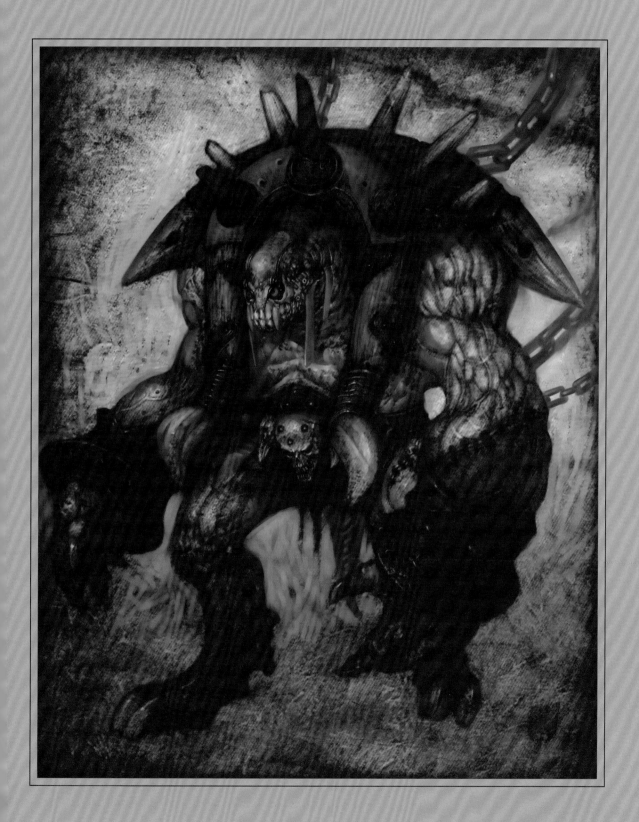

鈧 / Ir

以社會主義為號召，既可為一般民眾所接受，又可削弱馬克斯主義的號召。

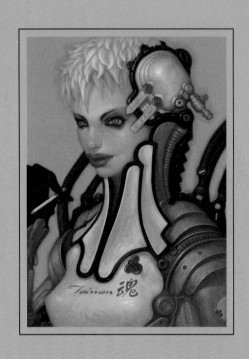

鉑 / Pt

傳承著傳統堅強和個人意志，不受高跟鞋、化妝品、名牌服飾誘惑的堅強女性，在這塊土地孕育而生。

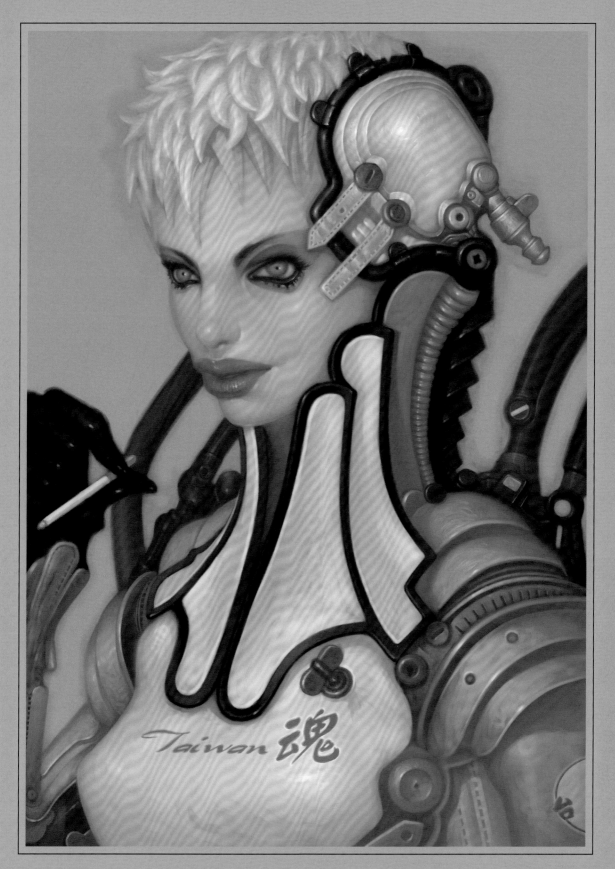

金 / Au

如何使人工品注入感情？文化？歷史？成了這塊科技島的首要目標。

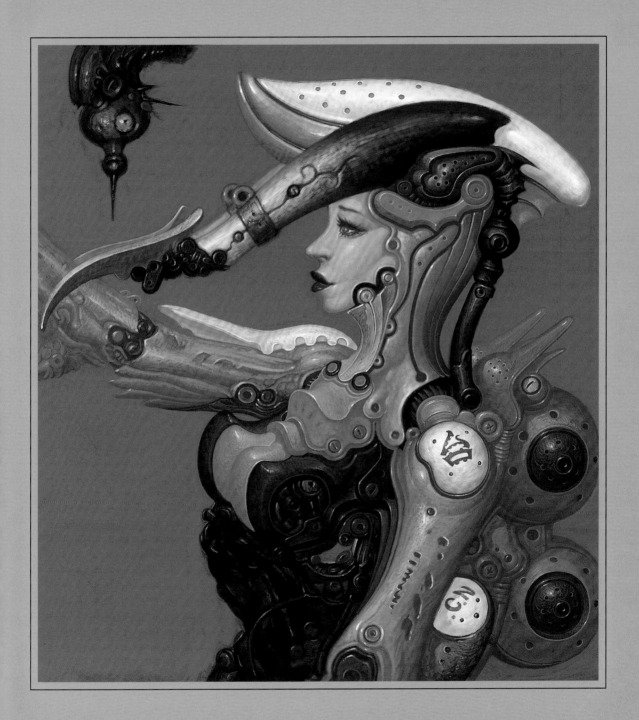

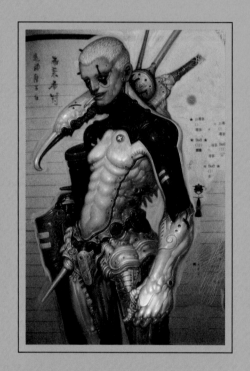

鉳 / Fr

用微笑來隱藏殺意，才能達成目的，用正義來掩飾邪惡，才是真正的邪惡。

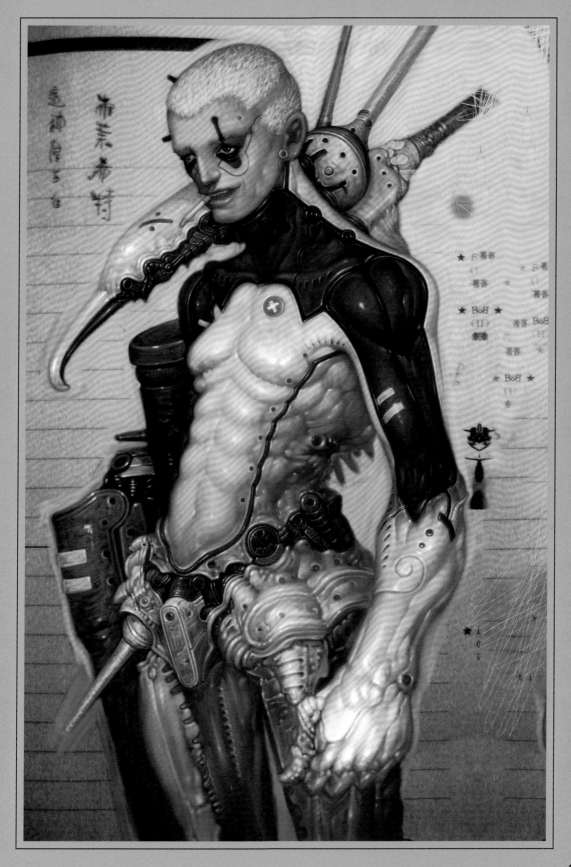

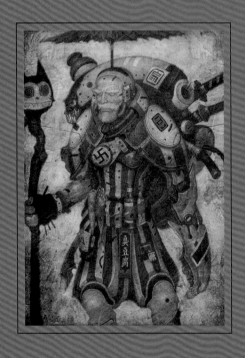

鐳 / Ra

背負重擔的老者，穿過萬馬奔騰的洪流，穿過陰冷濕潮的地窖，仍不放棄年輕時的夢想。

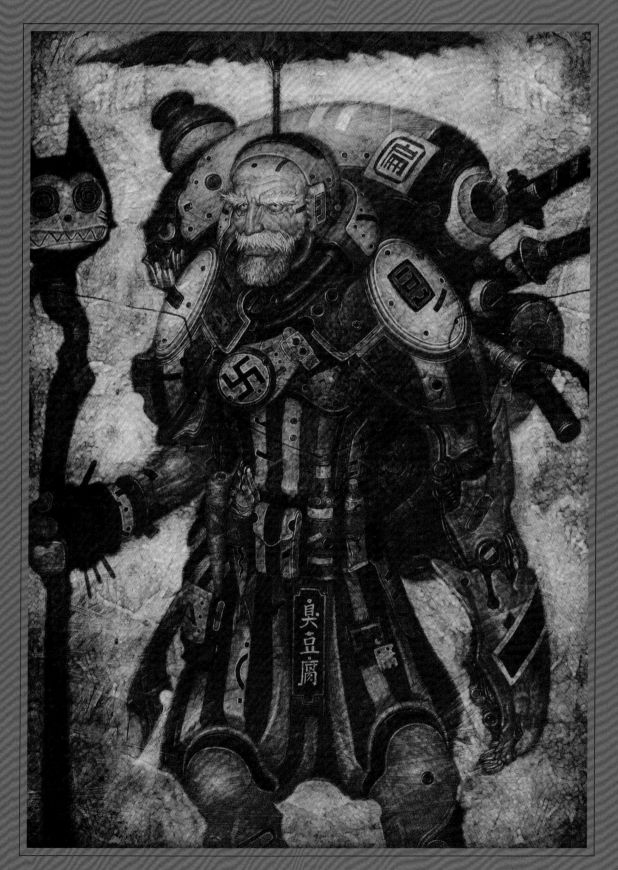

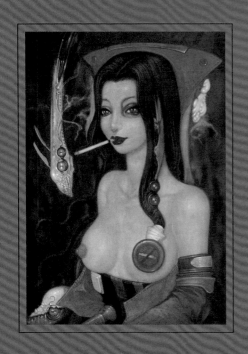

鉀 / Ac

布幕後的少女，在一支菸的瀰漫中，凝結成一幅宛如童話故事般，詩一樣的畫面。

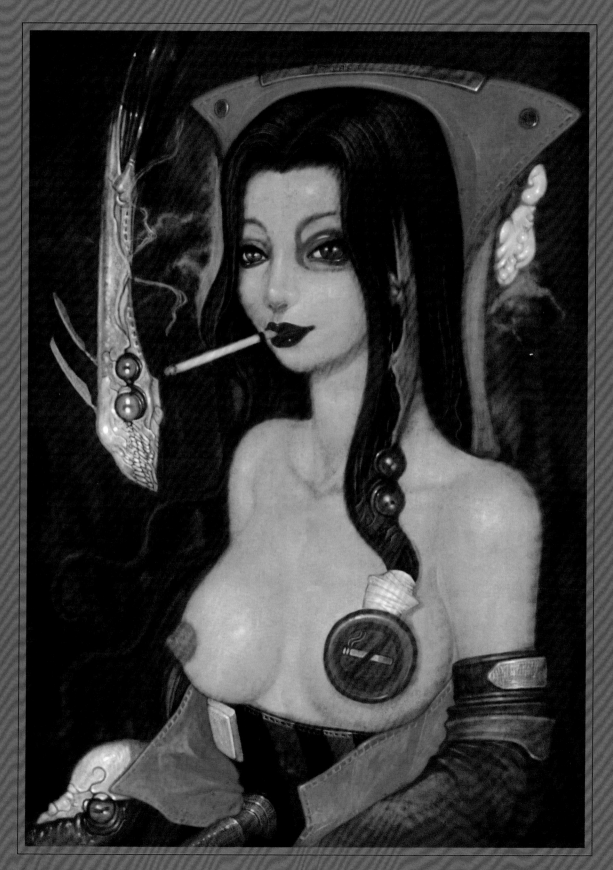

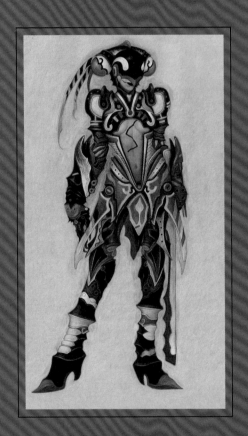

鑥 / Rf

傳說中，由龍化身，在西遊釋厄傳裡背負著聖人與經典度過
險峻的馬，名叫敖閏。

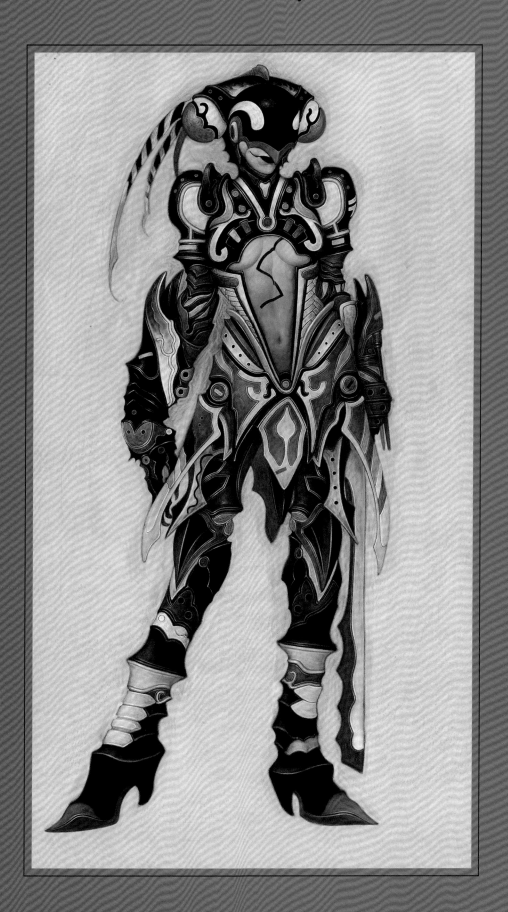

「Gialaba-曼荼羅」這系列的創作是
由氫酸鉀與雕模師「蜥蜴」和來自
馬來西亞的創作者「Lee」三人合作
的複合性創作。主要是在嘗試建立
出一個有系統的東方世界觀，藉由
立體與平面的創作表現出「Gialaba-
曼荼羅」，摸索這世界當中所發生
的許多傳奇故事。

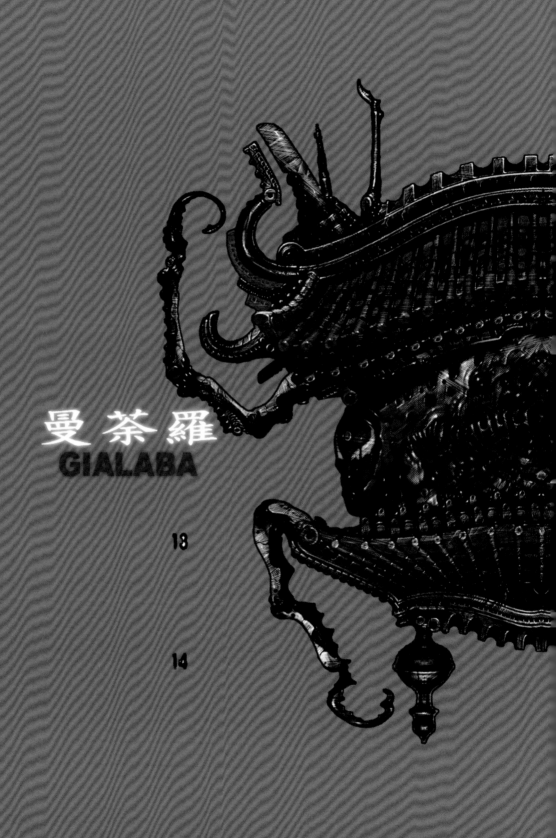

曼荼羅
GIALABA

18

14

他化自在天 / Para-nirmita-vasa-vartin

梵　　名：Para-nirmita-vasa-vartin
巴利名：Para-nimmita-vasa-vattin
此天假他所化之樂事以成己樂，故稱「他化自在天」
大智度論卷九：「此天奪他所化而自娛樂，故言他化自在」
既於他化之中得自在，此天為欲界之王與色界之主摩醯首羅
天（婆羅門教之主神─「濕婆」），皆為嬈害正法之魔王。
乃四魔中之天魔，有第六天魔之稱。

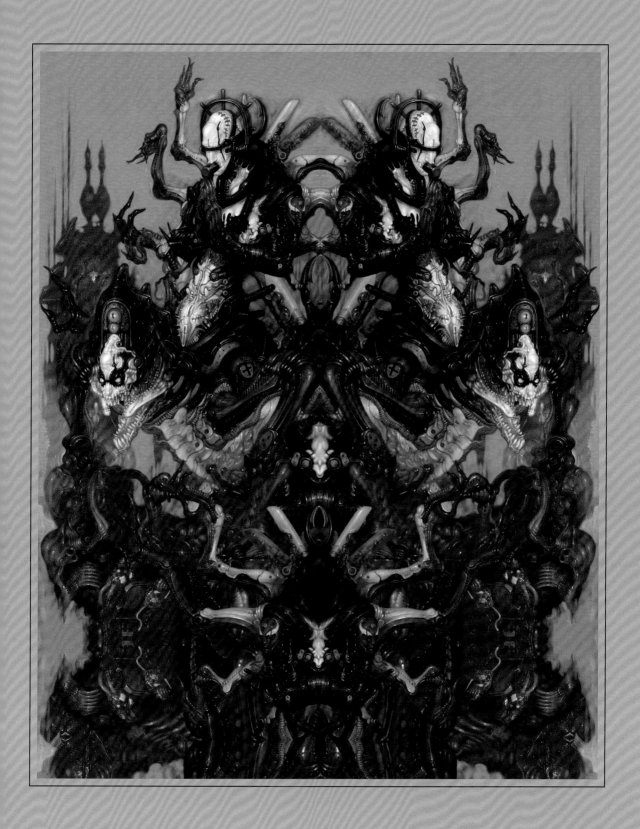

役使鬼王 / The King of Preta

而役使鬼，此鬼宿因多違法，勞心役思，常行不正，嬈害無辜，故受此報。

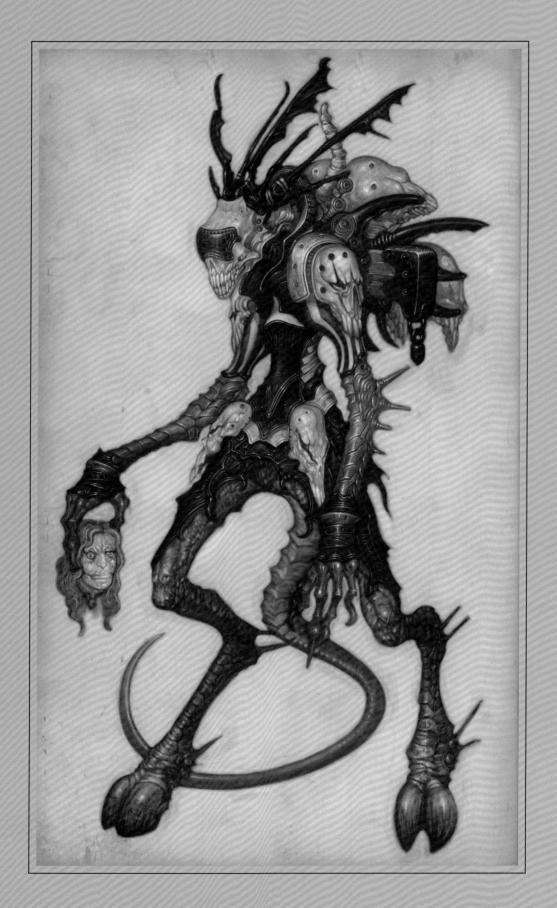

阿私陀 / Asita

梵名：Asita

為中印度迦毘羅衛國之仙人。依佛本行集經卷七乃至卷十等載，此仙人具足五神通，常自在出入忉利天集會之所，曾於南印度增長林觀菩薩托胎之瑞相。

後聞悉達多太子降誕，遂與其恃者那羅陀至淨飯王宮，為太子占相，預言其將來必成就無上正等正覺，又自顧已老，不及待太子成道，受其教化，而悲嘆號泣……。

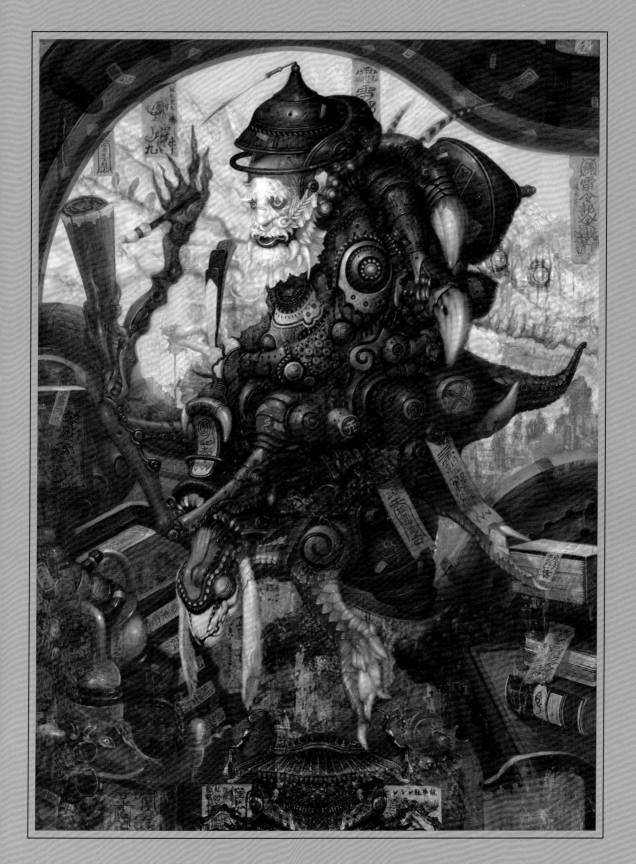

亥豬 / Tirzane Swine

原為忉利天人，因護持佛法，心生傲慢，歡淫無度，愚痴度
日，最終墮入三途畜生道……。

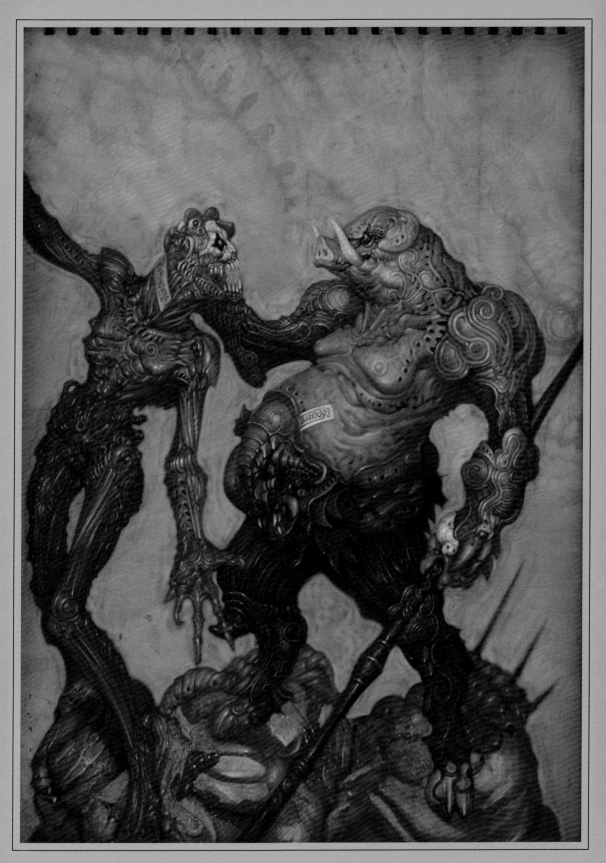

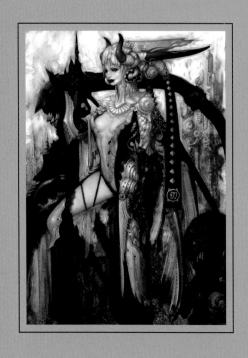

忉利天女 / Trāyastrijsat

梵　名：Trāyastrijsat
巴利名：Tāvatijsa
忉利天，又作三十三天。
於佛教之宇宙觀中，此天位於裕界六天之第二天，係帝釋天
所居之天界，忉利天女，既為此天之女性。

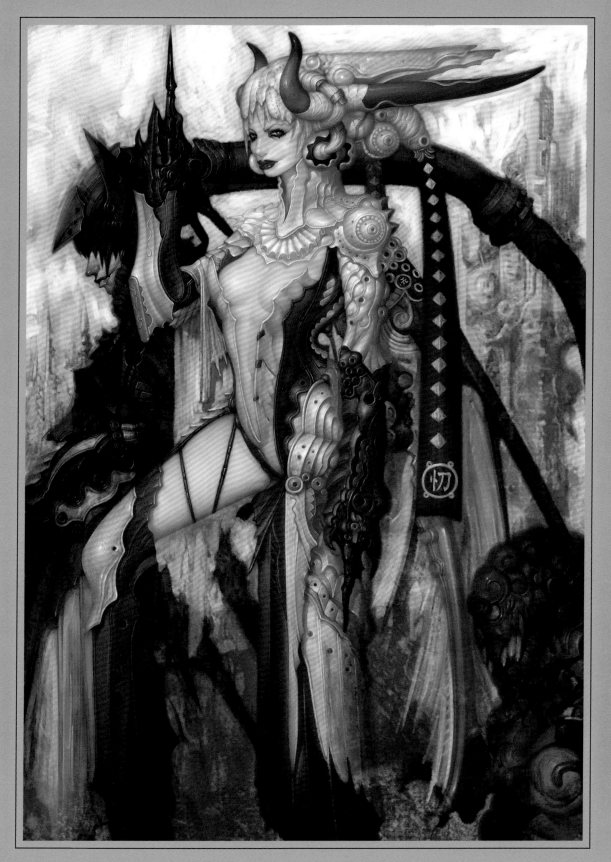

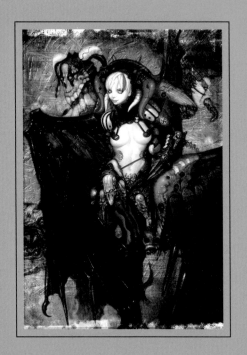

雛孃修羅 / Ashura

阿修羅又名不端正，形象詭異凶殘，善破壞與戰鬥，但女修羅則極為美艷時髦，卻一樣極為暴躁好戰，而傳說天道的忉利天王帝釋，既是看上阿修羅的美色，娶了修羅之女為妻，雛孃修羅，為修羅之幼女，但已集驕縱、傲慢、暴躁、善鬥於一身。

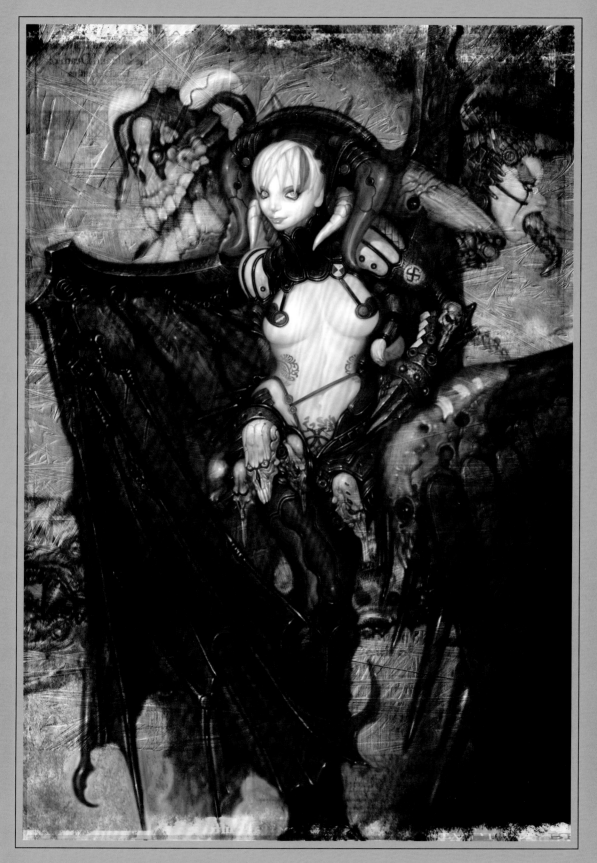

氫酸鉀筆下的「台灣氫年」是描述
1895年至1945年間的台灣，以創作
者自身的角度重新詮釋一段遭人遺
忘卻屬於台灣這塊土地上人們曾經
經歷過的一個理想年代。這系列作
品也是氫酸鉀從幾近被淹沒於主流
教育與價值的洪流中所做的思想反
抗而創造出的作品。

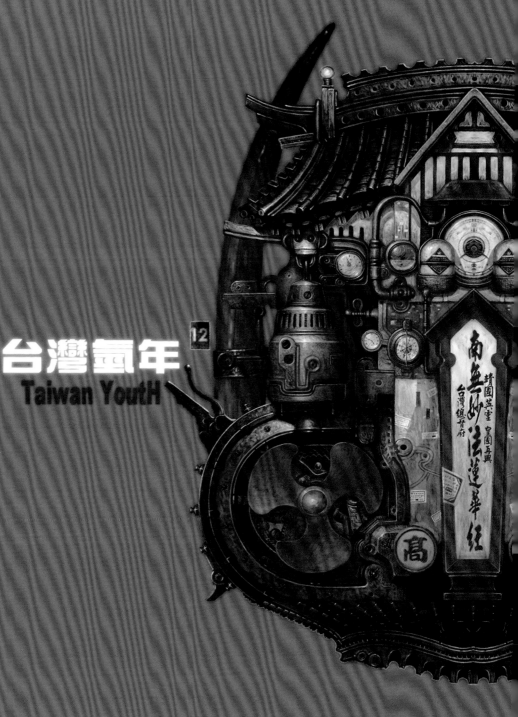

台灣氣年
Taiwan YoutH

愛國行進曲 / Patriotic Marching Melody

見よ東海の空あけて　旭日高く輝けば
天地の正気溌剌と　希望は踊る大八洲
おお晴朗の朝雲に　聳ゆる富士の姿こそ
金甌無欠揺るぎなき　わが日本の誇りなれ……
由ラジオ放送出的壯烈歌曲
跟放學後的午後巷道　成為強烈的對比

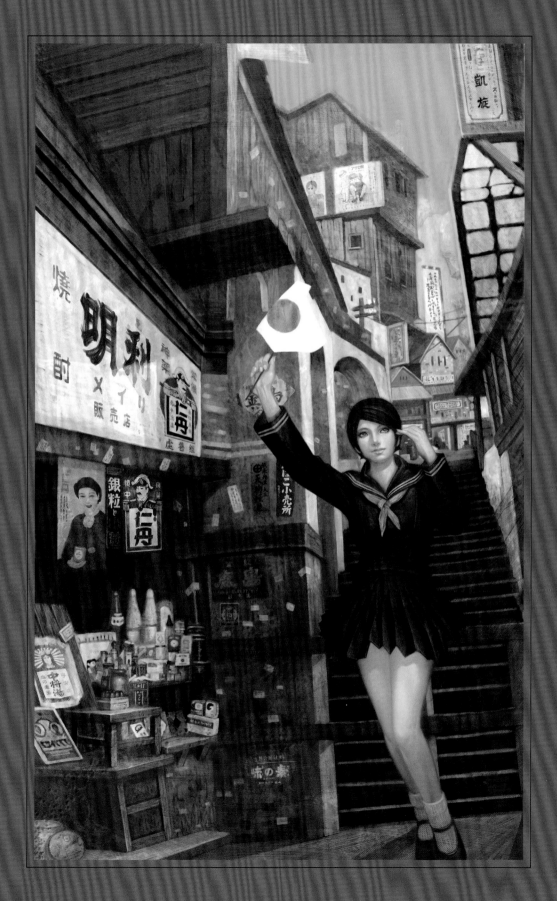

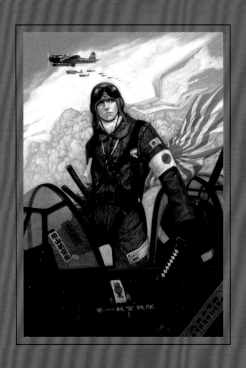

新高特別攻擊隊 / Special Strike Force

熱涙（ねつるい）　傳（つた）ふ　顔あげて
勲をしのぶ　国（くに）の民（たみ）
永久（とは）に忘れじ　その名こそ
神風特別攻撃隊！　新高特別攻撃隊！

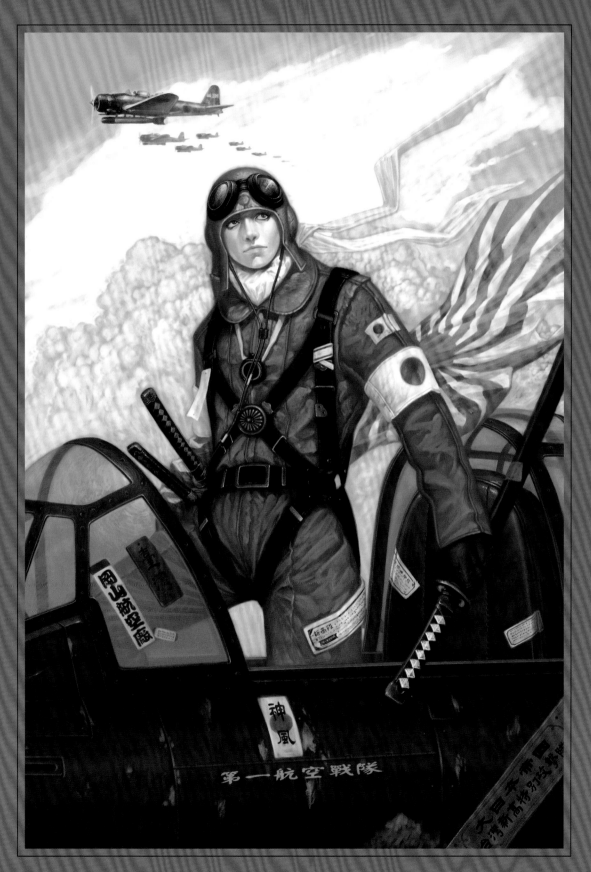

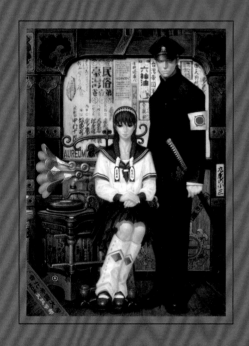

台北帝國大學 / Taipei Empire University

出征前的寫真
大御稜威　四海にあまねく　東亜いま　黎明きたる
学園に　つどえる精鋭　天皇の　詔をかしこみ
肇国の　理想を追わん　意気高し　青年学徒われら……

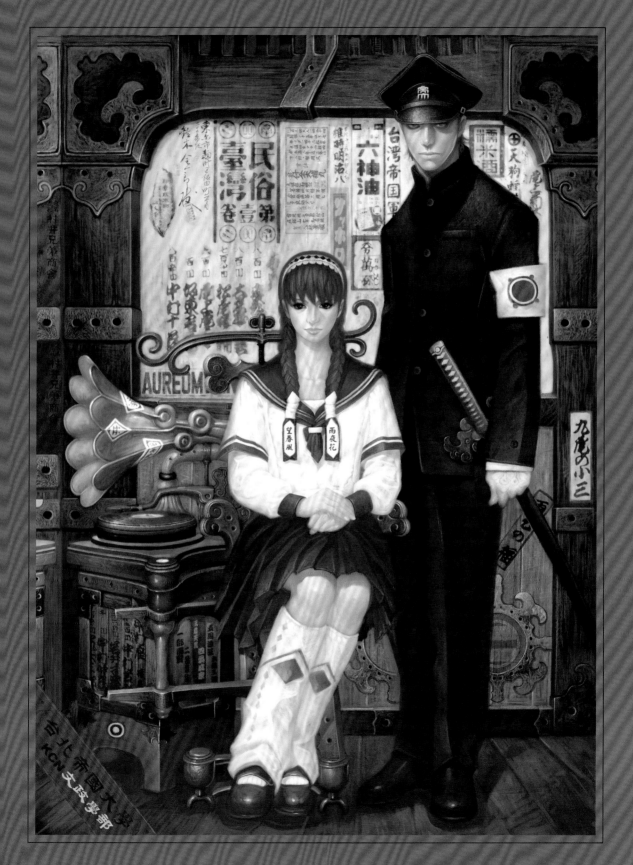

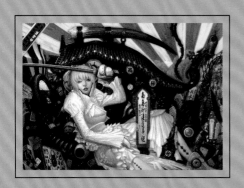

電力株式會社電繪娘 / Electric Power Associate
明治三十八年，台北開始供應電燈照明，台灣最大的會社
「台灣電力株式會社」和亞洲最大的日月潭水力發電所！有
了電和電燈，台灣人的視野也大不同。

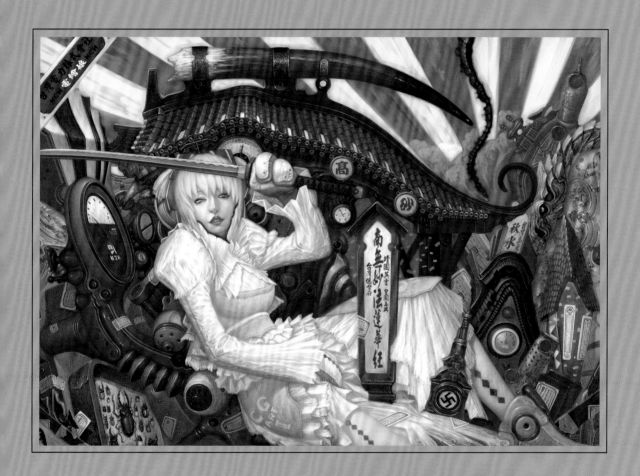

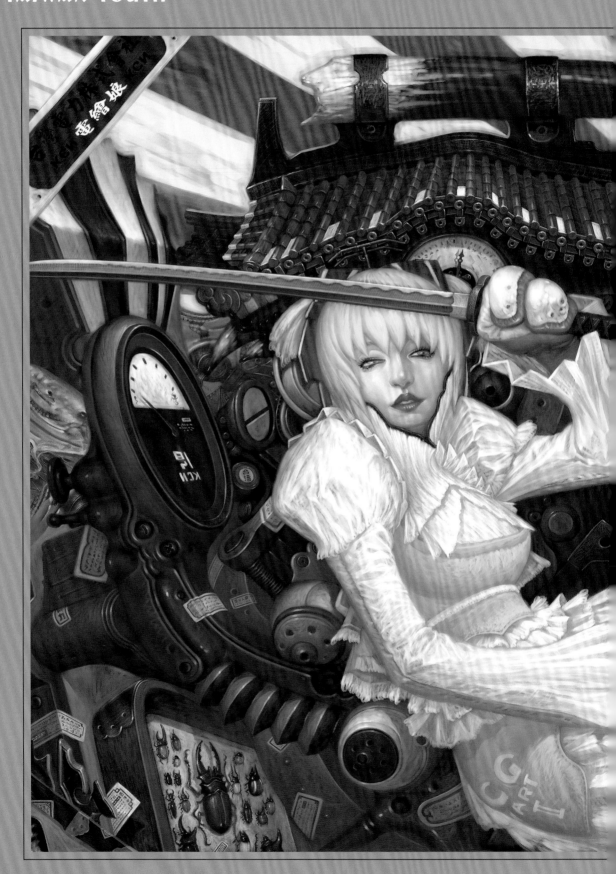

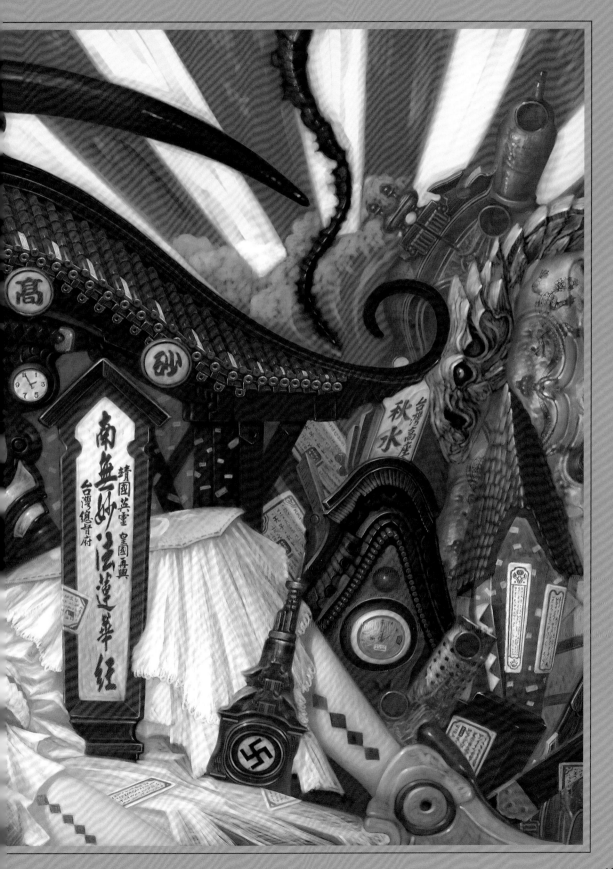

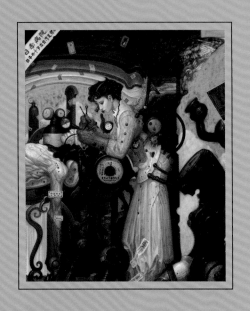

日赤病院蔡阿信 / Red Hospital Cai Ashin

「萬綠叢中一點紅」，大正十年，出現在台北州的時髦摩登美女醫生——蔡阿信。

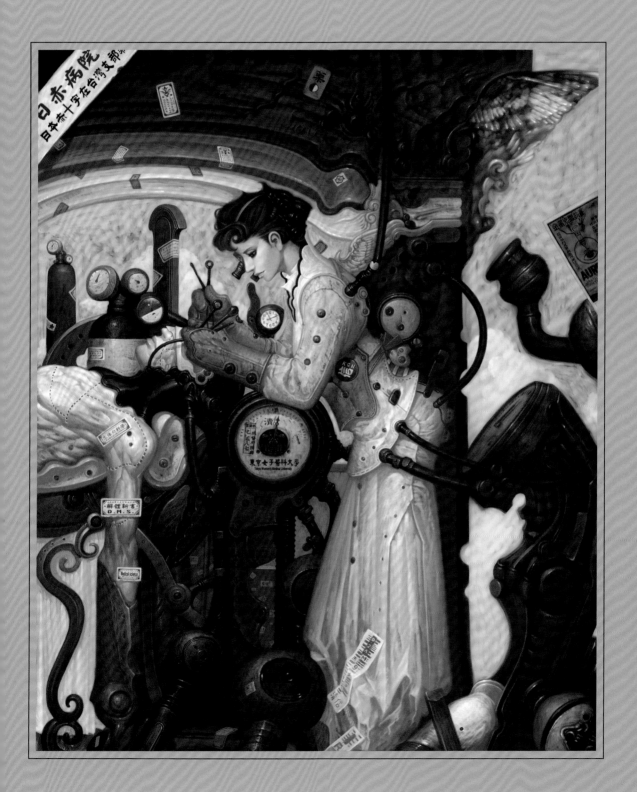

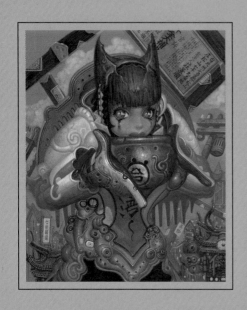

十全大補 / Perfect Nutrients

重衛生、勤運動、飲食均衡，強身報國恩。

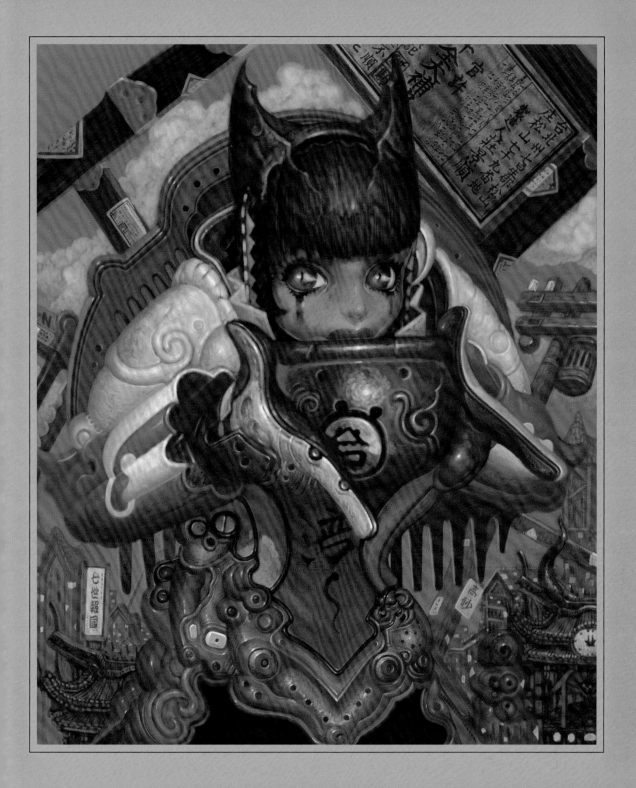

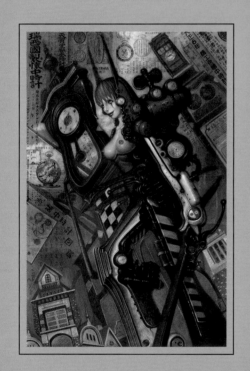

精工SEIKO / Special Strike Force

國產的精工舍時計是世界第一！明治四十三年建立的全台報時系統到大正九年的「時間節」，台灣社會逐步進入以分秒時日劃分的現代化脈動中，到昭和五年規定的每戶均要配備時鐘，平日都要透過廣播對時。

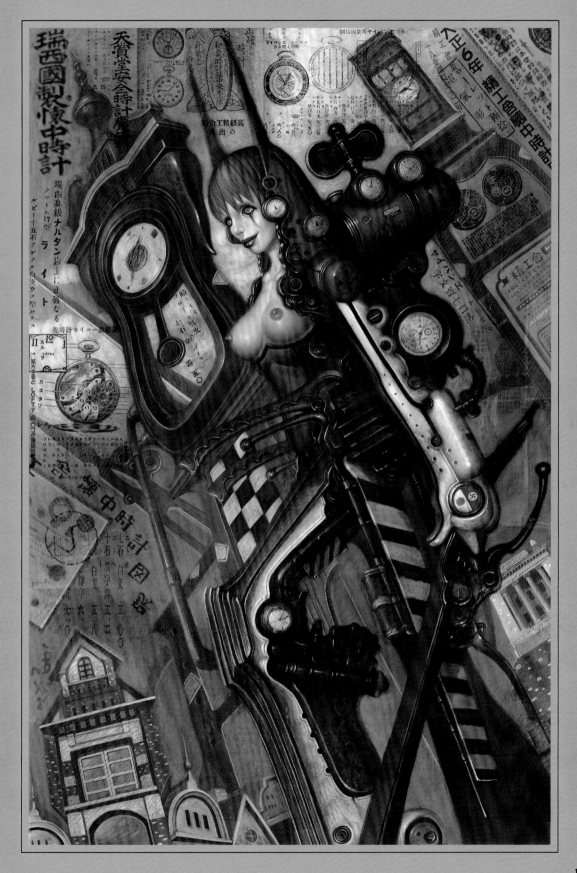

現代化台灣 II / Modern Taiwan II

明治四十一年，台灣縱貫鐵路完工！從基隆到打狗，全長四百零五公里。

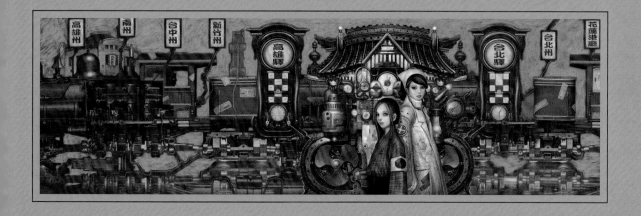

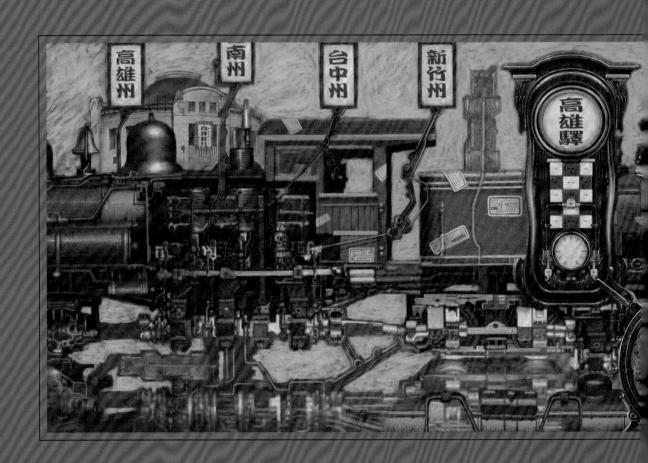

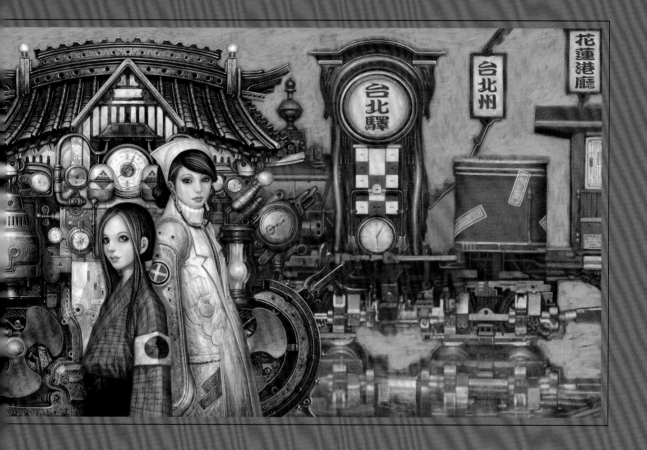

台南工業專科學校 / Tainan Industrial University

機械工學科的學長日記裡寫道：身為台灣的學生，特別喜歡
穿校服，一方面因為家境經濟拮据，另一方面則是由於校服
是一種榮耀的象徵，同時也是對自己行為的約束力。

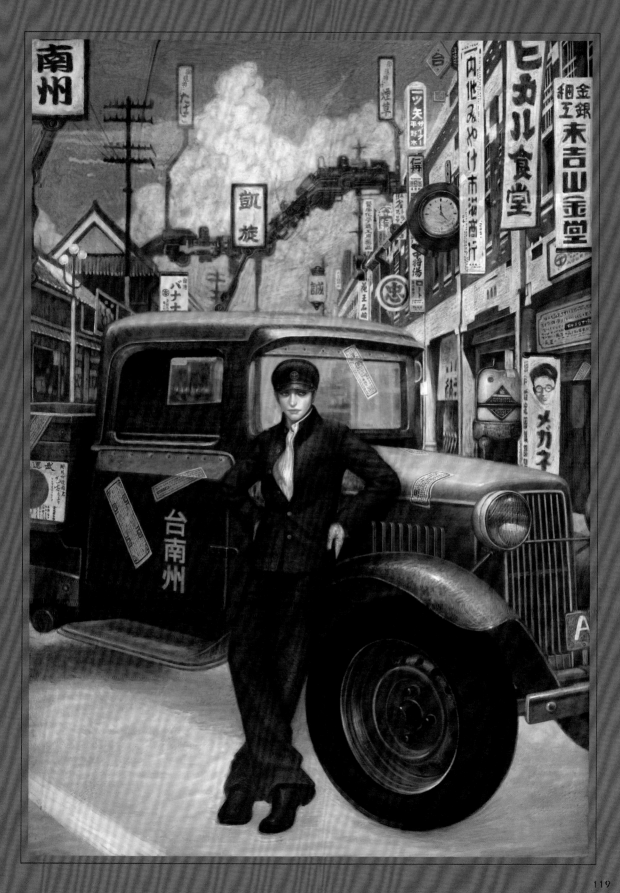

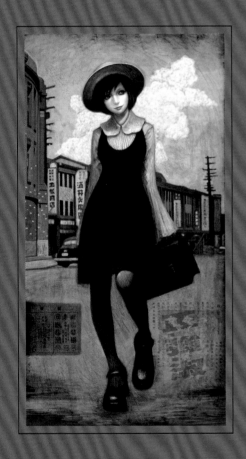

台北州第一高等女學校少女遠足 /
Taipei Female high School Awaits

すめら御国の　南（みんなみ）の　ここ蓬莱が　うまし島……
哼著校歌著便服上草山遠足的北一女學生。

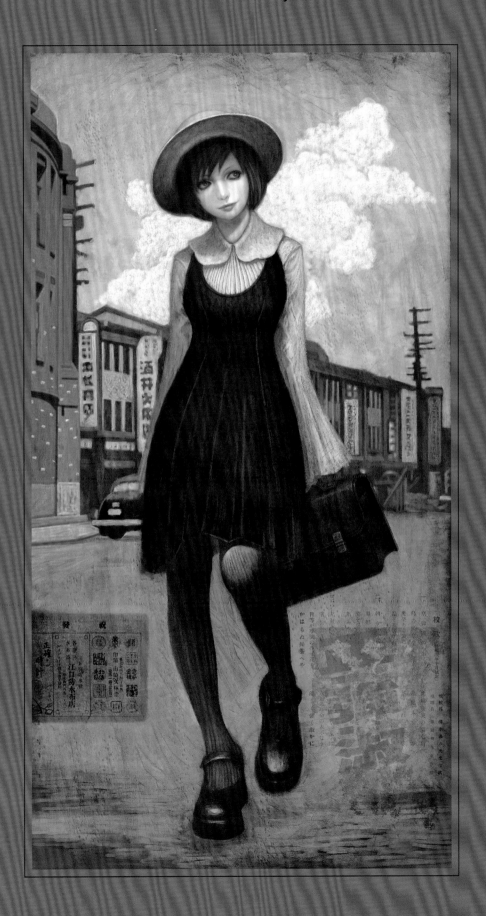

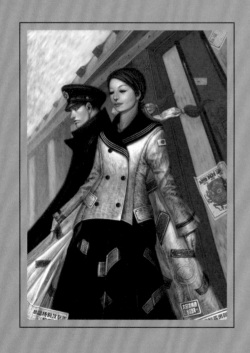

愛國少女 / Patriotic Girl

崇尚「サヨンの鐘」的愛國少女。

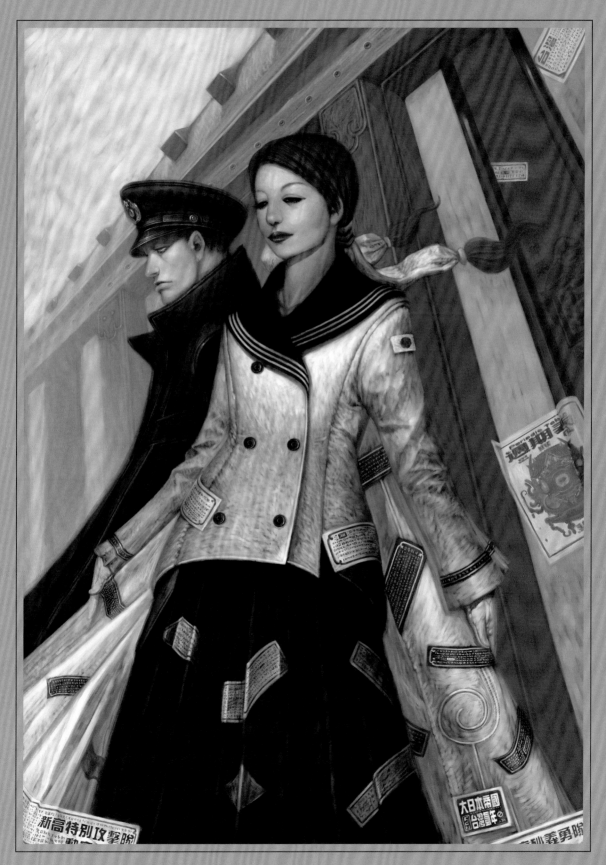

氫酸鉀的繪圖示範，詳盡記載作畫
的電腦製作過程，從無到有的創作
狀態，從每一筆當中，精細的描繪
出理想的輪廓。**CG SMART** 的最初
原點—「紀錄式的教學」，雖然每
位優秀創作者並不一定都是好的老
師，但是每位優秀的創作者，必然
有一套特殊的創作方式。

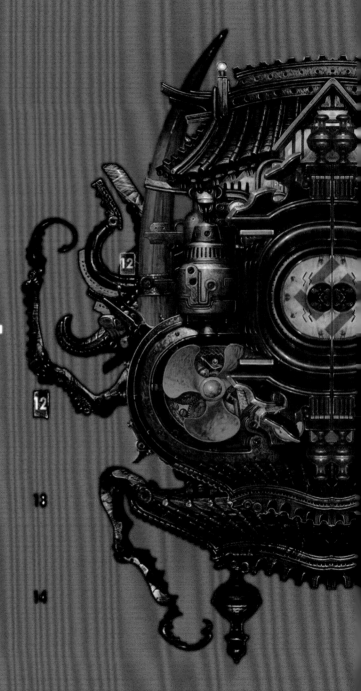

HOW TO ART

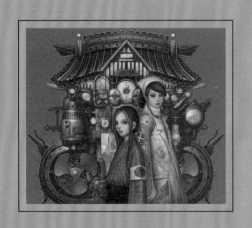

現代化台灣 I / Modern Taiwan

明治四十一年，台灣縱貫鐵路完工！從基隆到打狗，全長四百零五公里。

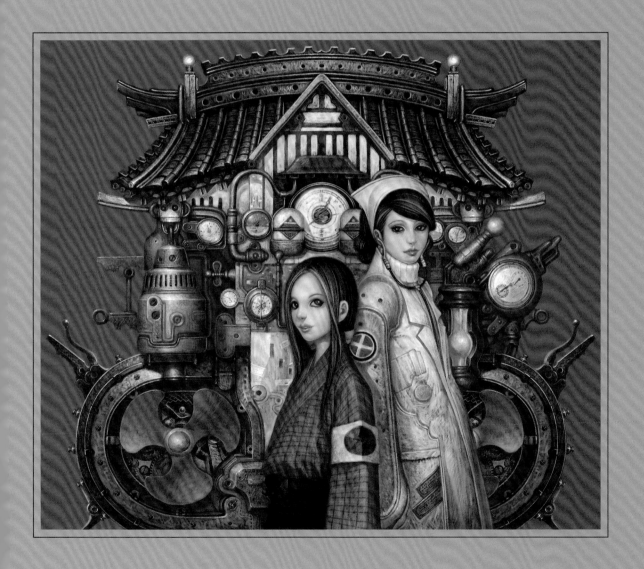

1.草圖以徒手繪製後,再掃描入Photoshop CS。

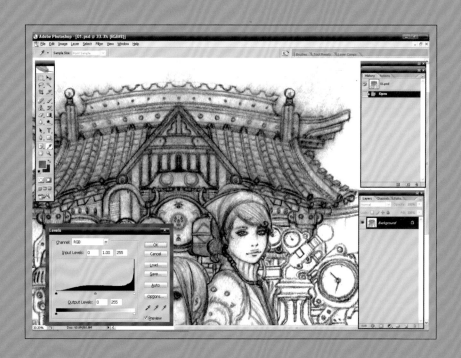

2.在Photoshop CS裡,選擇【影像】→【調整】→【色階】功能,開啟
　【色階】調整視窗,以此功能調整草圖的明暗。

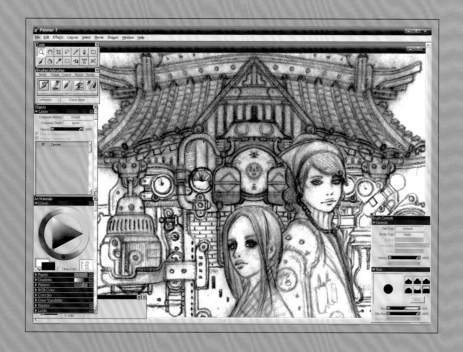

3.在Photoshop CS裡，使草圖清晰方便之後上色作業，就轉到Painter 7
　　介面中。

4.選擇【Objects】介面，點選【Layers】選項，在【Layers】選項的右
　　下方列表，右起第二個圖示為【新增圖層】選項，點選【新增圖層】
　　選項中的【New Layer】新增一個圖層。

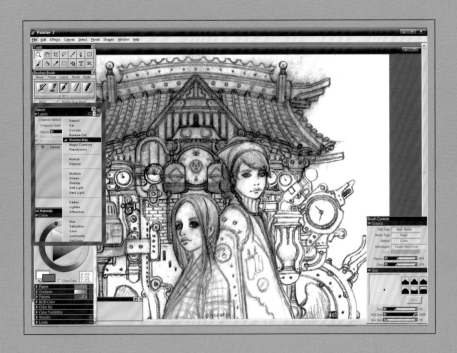

5.在【Layers】選項裡,點選【Composite Method】選項會出現一列選
　單,在列表中選擇【Shadow Map】,使圖層有Shadow Map效果。

6.用painter7的任一筆刷開始塗一層底色。

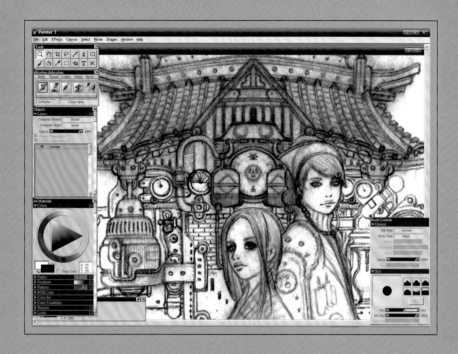

7.在【Brushes】欄裡選擇【Brush】筆刷 然後在右下方的細項欄裡選擇
　【Smeary Bristle Spray】筆刷。

8.依個人喜好逐步開始細緻化,個人是先選擇臉部做細緻繪製。

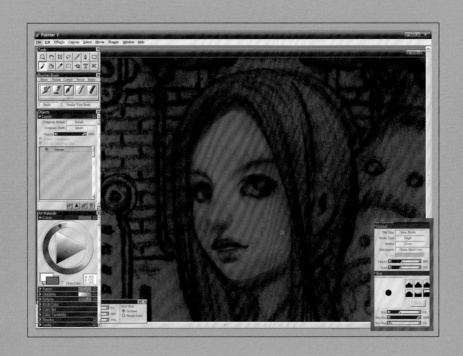

9.筆刷透明度調整為大概40%,慢慢地將臉部的明暗和皮膚質感畫出大
　概的輪廓,顏色選擇高飽和度的顏色,由深至淺繪製。

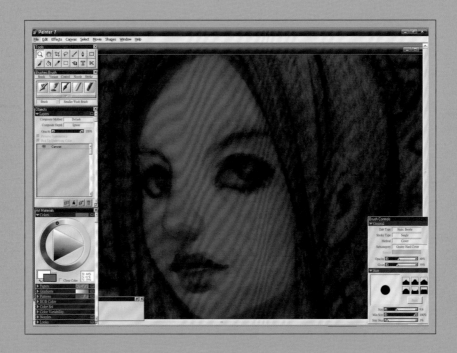

10.處理筆觸切忌操之過急,近似畫濃厚油彩的方式,顏色由深至淺,
　　隨著臉部的明暗起伏控制繪圖筆壓的輕重慢慢的繪製。

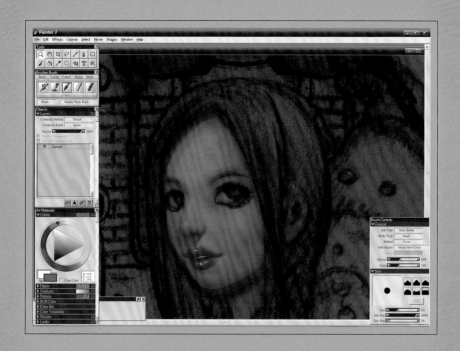

11.不斷的堆疊色彩，臉部的雛形就慢慢出現。

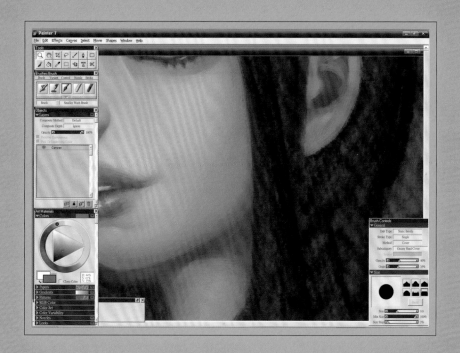

12.之後持續運用前述9.~11.的方式，逐步把明暗和質感營造出來，呈現
出皮膚的透紅質感。

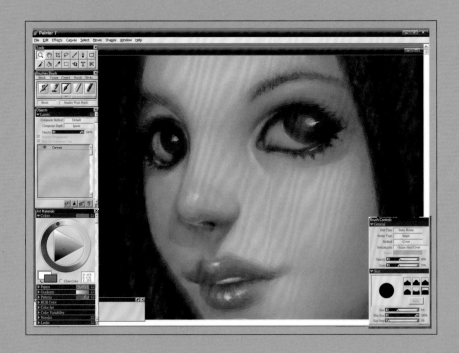

13.繪製臉部的過程中，為了讓自己能更快掌握臉部神韻，這時要讓眼
部和嘴唇同步一起進行，尤其要注意兩者明暗的協調性。

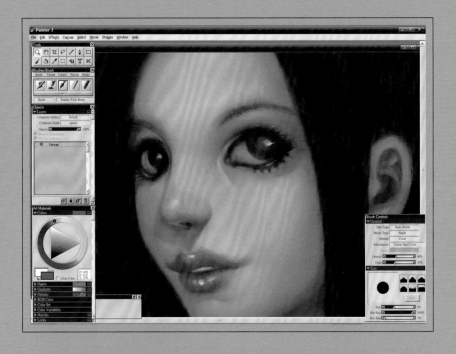

14.最後細部修飾臉部的最亮光源面，最亮面不能太多，位置也要力求
正確，另外可隨著需要適當調整筆刷大小，方便刻畫細小地方。

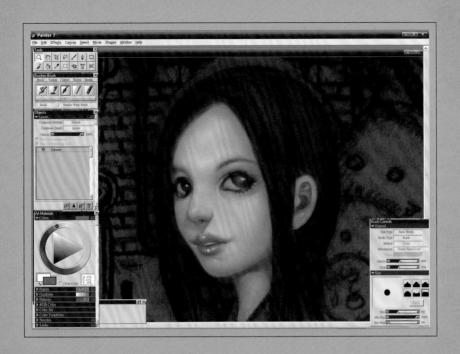

15.接著進行頭髮部分，一樣是先繪製出大概的輪廓。

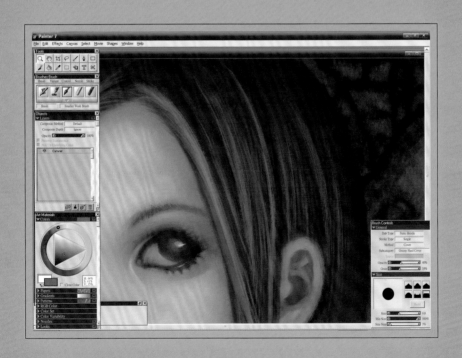

16.從粗到細，逐漸調整筆刷大小，將髮絲一絲絲的呈現出來。

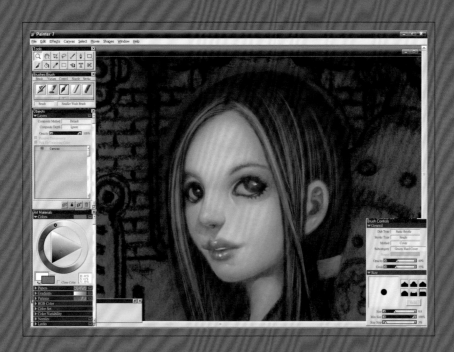

17.平衡頭顱原本的圓型立體感和髮絲的細部，就可完成頭髮的部分。

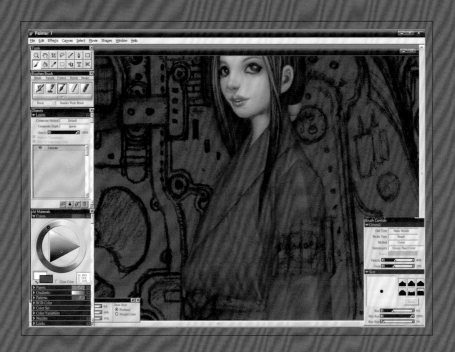

18.以相同方式，繪製衣服的大致輪廓。

19.呈現布料質感最重要是注意光影的明暗。

20.以較細的筆刷，繪製布料上的花紋格子。

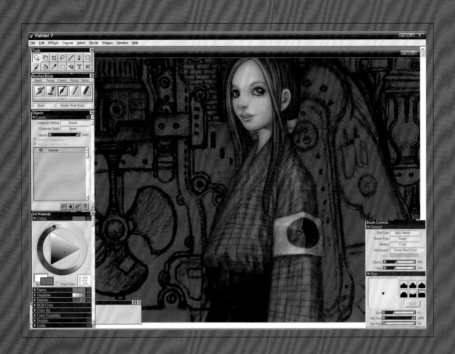

21.將繪製花紋時，破壞到的明暗修補，衣服部分就完成了。

22.以前述7.~14.繪畫肌膚的方式，著手繪製另一個角色的臉部。

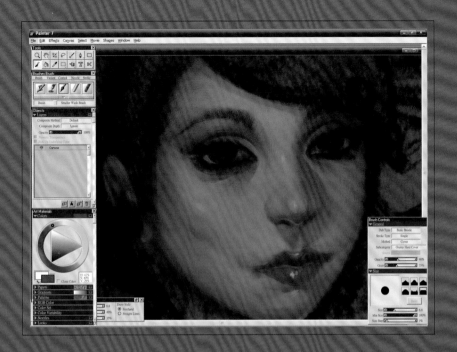

23.注意光影並隨時調整臉部的整體感。

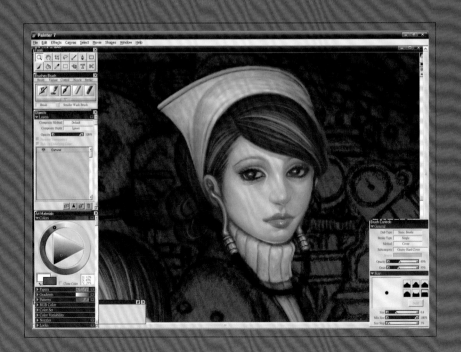

24.隨著臉部的完成，開始著手繪製頭髮和帽子等週邊物。

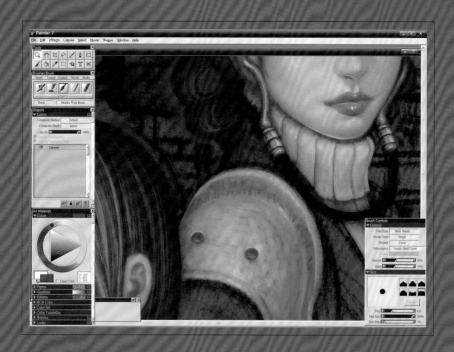

25.明暗層次以油畫筆特有的屬性由深至淺繪製，呈現出手繪油彩的豐富質感。

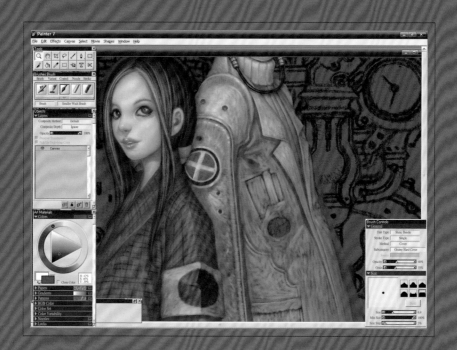

26.完成衣服布料的質感。

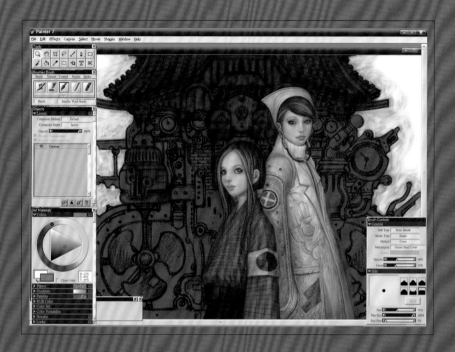

27.仔細檢查人物的部分，做整體的細部修飾。

28.開始著手背景的部分。

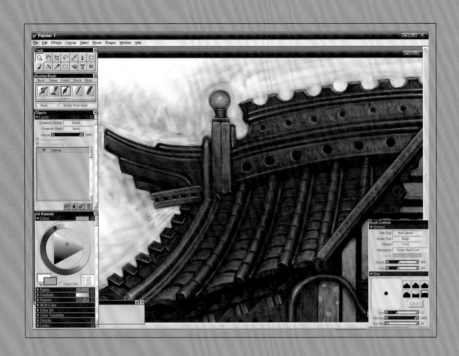

29.在繪製金屬的部分，更強調光影和質感，因此可參考9.~11.的方式，
雛形就慢慢出現。

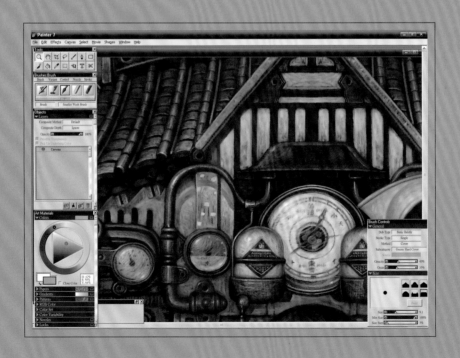

30.金屬跟一般物件漸層的反射光源不一樣，多半有很清晰的最亮的光
源反射，因此在圖上先點綴非常亮的光源色彩，使金屬感呈現。另
外，在完成的鐘面加上微亮的漸層，使其呈現出玻璃的透明質感。

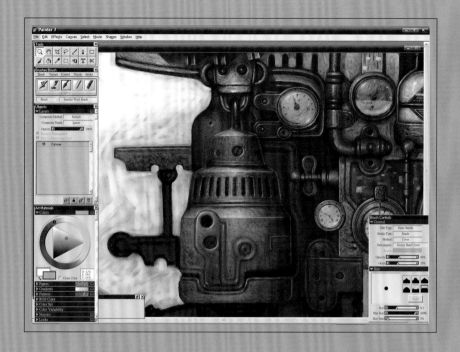

31.鏽化金屬多半帶有著非常沉重的質感,因此需要反覆的繪製,讓粗
　　糙的筆觸展現出質感。

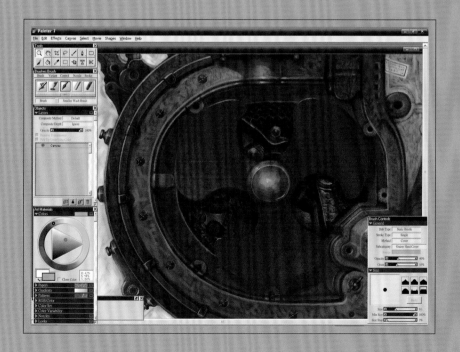

32.使用30.~31.的方式,將所有金屬質感的呈現。

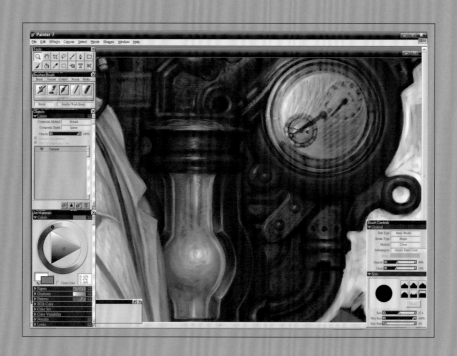

33.仔細檢查玻璃透明材質的光線和質感的呈現，做整體的細部修飾。

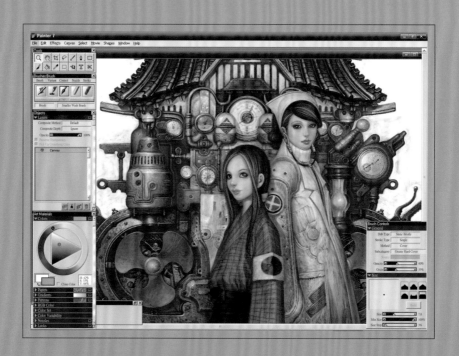

34.做最後的仔細檢查，完成整體修飾。

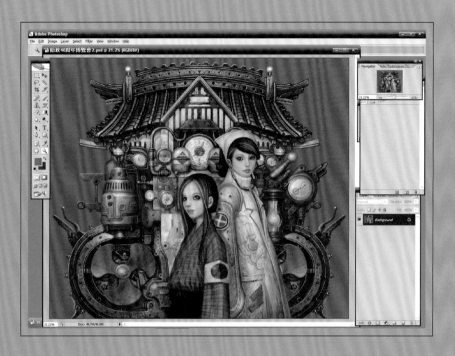

35.最後將作品轉回Photoshop CS裡,套上背景色,即完成。

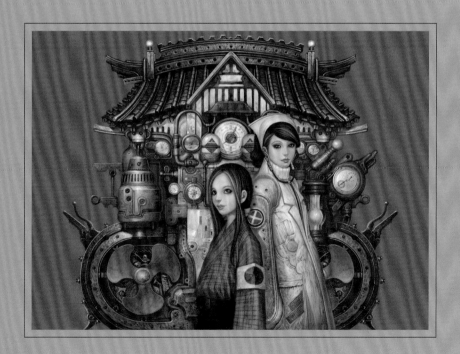

36.作品完成圖。

什麼才是台灣風格？在主流市場的洪水猛獸下，創作者硬生生被撕裂成二元對立的風格區分，好像非得潛藏於市井才是真正的創作？怎樣才能追尋出自我的依歸？「台灣風格」像是種魔咒般綑綁著追求真諦的人們，並毫不留情的狠狠給予制裁的鐵鏈。

TAIWAN-STYLE

關於氫酸鉀 / About KCN

影射化學合成物氰酸鉀，訂立自己的筆名——「氫酸鉀」，主要是期許自己能成為給予這個現實世界的一種猛烈劇毒，第一個字採用諧音元素「氫」而不採用原名的「氰」字；因為「氫」是世界上最普遍且輕巧的元素之一，又被使用在飛彈武器與氣爆上，具有極高的危險性。

氫酸鉀最初也是跟許多人一樣，單純只是一個從小喜歡看漫畫，熱衷於畫圖長大的青年，憑著對漫畫的熱誠，一路向北，抵達台北這個城市，為了理想而奮鬥，也同樣的因為現實的生活而痛苦地掙扎著。

他踏上創作之路，其實只是很單純的投稿出版社所舉辦的漫畫新人獎。那一年，他並未獲得任何獎項，甚至連入選都沒有，但是他獨特的畫風引起社長的青睞，因此就這樣受到出版社的邀請，闖進了漫畫創作產業當中，氫酸鉀當時啟程前往台北時，連落腳的住處都沒著落之下，仗著年輕氣盛的豪情邁出步伐，很慶幸的是，在當時出版社的細心安排下，可以專心過著與漫畫稿紙奮鬥的日子。

氫酸鉀進入漫畫界後，從最初喜歡並模仿暢銷漫畫《北斗神拳》的畫風，到進入漫畫期刊《午安》連載漫畫以後，接觸到更多創作者的作品，讓自己視野大開，加上當時為了蒐集更多靈感與資料，氫酸鉀還訂閱了日本相關刊物與書籍，也逐漸的開始奠定了他個人往後的風格走向。

好景不常，漫畫產業逐漸蕭條以後，氫酸鉀也逐漸淡出業界，隨即更面臨電腦時代來臨的衝擊，初期他依賴著手繪插畫承接封面插畫糊口，接著進入遊戲美術產業以後，硬著頭皮強迫自己把電腦繪圖學會。這段過程並不是很輕鬆的學習經驗。

然而遊戲美術無法像漫畫家一般，純粹以個人風格去掌控一切，團隊的合作才是最重要，甚至市場對於遊戲美術風格的喜好也有很大的差距，氫酸鉀無法再大量的使用自己喜愛的黑暗元素作畫，甚至時常得繪製許多大眾流行的畫法，這段期間，他開始在現實與理想間不斷地掙扎著，為了自我的專業素養，在工作上開始逐漸的脫離自我濃厚的畫風。

然而工作上無法實現的夢想，並不能打擊他想要創作的慾望，因此氫酸鉀開始寄情在網路上發表作品，很純粹的、很私慾的將自己的想法釋放出來，他以「氫酸鉀」為名，決定成為世界裡潛藏的劇毒，並以此作為對現世的一種反抗與宣戰。

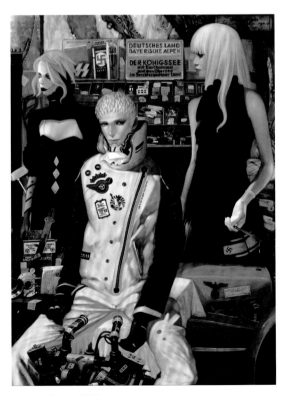

▲K.C.N系列—《鉀》。

什麼是Gialaba曼荼羅？ / What's Gialaba Mandala ?

「Gialaba-曼荼羅」這個創作主題是由氫酸鉀與兩位好友—原型師「蜥蝪」與來自馬來西亞的創作者「Lee」三人合作的複合性創作。三人主要是想要建立一套有系統、有強烈風格的東方世界，對於許多人、神、佛與鬼怪的傳奇故事，想要詮釋出一種新意。

開始形成「Gialaba-曼荼羅」，起源是從幾年前氫酸鉀跟蜥蝪還在同一家公司共事時，兩人就時常熱衷討論要做一件共同的創作內容，一個他們認同的、不庸俗的、有系統的、有世界觀的東方主題，兩人研究的創作範疇經過激烈的討論逐漸擴張，有神佛鬼怪等各種異想天開的狂想，「曼荼羅」就在這些方向當中逐漸匯集凝結而成。

之後，由氫酸鉀設定角色，蜥蝪雕塑立體造型，兩人合作的第一件Gialaba-曼荼羅作品—「他化自在天」也孕育而生，也在網路上開始了Gialaba-曼荼羅漫畫的繪製，在網際網路的發達下，兩人盛情的邀約遠在馬來西亞的友人Lee一同加入Gialaba-曼荼羅的創作行列，Lee也熱情的以「南贍部洲」這一系列的作品回應他們的邀約。

「Gialaba-曼荼羅」的「Gialaba」是梵語，既是胎藏界，譯成中文又有深根源的地方，也就是母體中用來扶養的種子。「Gialaba-曼荼羅」的「曼荼羅」這三個字的定義概念，【曼荼】即是指本質、中心及最高的佛法的意思，而「曼荼羅」的【羅】就是成就及擁有的意思，以密教來說，就是萬德圓滿的佛及菩薩境地的意思。

他們所要呈現的「Gialaba-曼荼羅」，是以本源為中心擴及宇宙間人和人以外的生命體，即是原始佛典中提到的十個空間、四聖(佛／菩薩／辟支佛／阿羅漢)、六凡(天人道／阿修羅道／人道／畜牲道／餓鬼道／地獄道)，這些形形色色的生命體，有著異趣的形體、空間和習性，但是最終都將會回歸宇宙萬物的最後本源……「Gialaba-曼荼羅」。

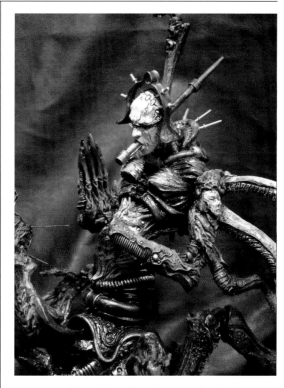

▲Gialaba-曼荼羅系列—《他化自在天》，蜥蝪作。

什麼是台灣氫年？ / What's Taiwan YoutH？

　　經大日本帝國的明治、大正與昭和的台灣是一個什麼樣的年代？隨著終戰六十年已遠去的記憶，在被有計畫的主流價值與媒體和教育體制的鉗制下，最後連這過往的記憶是不是曾經存在過？都受到現代台灣人的質疑。

　　《台灣氫年》是氫酸鉀從幾近被淹沒於主流教育與價值的洪流中所做的思想反抗而創造出的作品，這作品同時也喚回他身為創作者的靈魂，他所描繪的《台灣氫年》是以創作者自身的角度重新架構一段遭人遺忘卻屬於台灣這塊土地上人們曾經經歷過的一個理想年代。

　　因為歷史的現實，不同的政權也許會有不同的詮釋而把史觀硬生生的切割，但所謂真正的台灣文化，必定會是連續性的軌跡，絕不是拆掉某一段，還妄想文化的列車能平順的在架空的軌道上行駛，面對氫酸鉀的《台灣氫年》，也許有人會認為這題材刺目逆耳，但氫酸鉀認為，創作本身是一體多面的，他適切的比喻了大家熟悉的台灣歌謠「望春風」，這首曲子雖是台灣歌謠，卻也瀰漫著一股濃濃的東洋味，而當時它也曾被改成日本軍歌 "大地は招く"，台灣人拿來表現台灣人命運的台灣歌謠，在當時也是全台的流行歌曲。同樣是鄧雨賢的歌曲創作，卻能有這麼多的面目呈現，後人對其定義為何？憑斷可能全看個人角度，但不可諱言的 "望春風" 終究是最溫暖台灣人人心的樂曲。因此要輕鬆的將這部介於幻想與真實夾縫間的《台灣氫年》視為引用台灣在變動、不安與逆境中成長的創作素材作為創作元素的作品，或是嚴肅的探討泛政治與歷史脈落的意義性，對於一個創作者來說，他人的批評與指教，必然會成為創作者未來繼續創造作品之中不可分割的過程。

　　1895年至1945年間是氫酸鉀為《台灣氫年》設定的年代，就歷史層面來說當時的台灣已是個相當國際級的工業化島嶼，在教育、經濟、衛生及農業的普及，台灣都堪稱日本以外的亞洲之最。第一次工業化、台北自來水廠的完工、台北全市供電點燈、縱貫線鐵路通車、嘉南大圳的完工、蓬萊米的興盛、初次接觸的西洋藝術、音樂、文學及建築所開花結果的成就、先行者培育下蓬勃的醫學和科學、第一支打入甲子園決賽的嘉農棒球隊與普及坐落在各市鎮的公校中學與大學……等，這些都是使台灣在時局的變換下，還能屹立堅強的台灣根本，而杜聰明、馬偕、堀內次雄、蔡阿信、伊能嘉矩、巴爾頓、賴和、楊逵、長谷川謹介、八田與一、

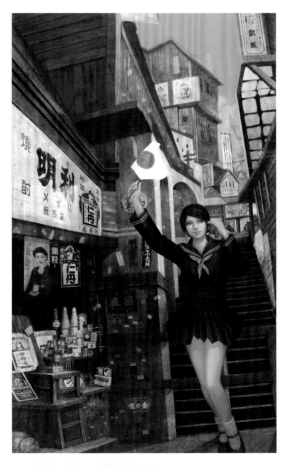

▲台灣氫年系列─《愛國行進曲》。

石川欽一郎、陳澄波、楊三郎、黃土水、鄧雨賢、陳植棋……等等，這些在過去曾為台灣營造出黃金時代的人事物，不該在戰後以悲劇沉默的方式收場，而讓世人遺忘。

在另一方面，昭和年代的台灣卻也正一步步無端的被捲入悲劇的軍國主義中，身為軸心國的一部分並高舉著太陽旗向盟軍宣戰……，1945年大日本帝國最南端領土台灣被劃入絕對防衛圈，大本營最後的口號「一億總玉碎」，台灣與日本不得站在同一陣線上，四萬五千名台灣青年以現役兵身分入營，還有以自願方式徵調十四、五歲的中學生作為學徒兵，宜蘭、新竹、台中和台南都設有神風特攻隊的基地，至少有四、五十名台灣青年編制在新高特別攻擊隊下喪失了生命，倖存者也在裕仁天皇的「玉音放送」後，如陣亡般消逝在時代的變遷中，當時青年人的術語中，什麼是同期の桜？什麼是赤紙？七生報國？什麼又是玉碎？苔櫻？特年兵？愛國少女團？……，這些也隨著時代的轉換消失而去，就如同櫻花般再開滿枝頭的時候，同齊隨風離枝而去，消失在山野之中……。

歷史是什麼東西？文化又是如何形成？身為一個台灣的創作者，氫酸鉀不斷地思索著該如何為自己的作品注入靈魂，這些問題或許不只是他個人的問題，同時也是這塊島嶼上人們生活的共同目標，台灣這五、六十年的社會體制帶給大眾的是什麼？氫酸鉀回想自身的創作生涯，在離開家鄉到台北工作十數年，受到主流思維的壓制，一直陷入庸俗價值的迷思，為了符合社會制定的價值觀，或多或少都刻意壓抑了原鄉特質與精神，甚至連冒險、找尋和突破的勇氣都沒有，不但捨近求遠，更毫無靈魂可言，因此每每在矛盾中痛苦萬分，然而長期以來卻有一股力量、一個聲音在告訴他，並提醒著他，就如同每個穿梭在台灣鄉間老街巷道中的孩童，在巴洛克式商行和日式、閩式建築的騎樓下，接收著記憶中一切溫淳的人事物，不

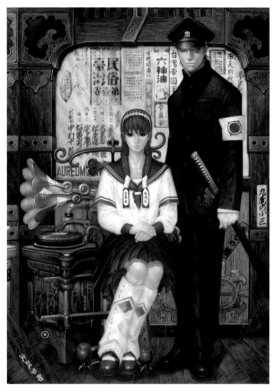

▲台灣氫年系列—《台北帝國大學》。

斷地讓他重新找回自己的根源。氫酸鉀在他阿公阿嬤那輩先人們身上，看到了一種精神，在他們佈滿皺紋而堅毅的臉上，看到了一段被主流價值遺棄的傳說，這五、六十年來學校不教、老師鄙視、教育不容，視它為潘朵拉盒子的台灣歷史，但這段歷史卻是台灣老一輩長者思念夢縈，且是他們成長歷經的活生生年輕往事，更是我們能從老一輩長者身上傳承下來的文化寶藏，在時局的變動下　他們被迫禁聲並沉默，以往的這份感情不再是生活的一部分，而只能算是往生者的記憶永遠被埋藏。因此……「怎樣找回不被壓抑的靈魂」便成了氫酸鉀畢生的創作課題。

為何要談台灣風格？ / Something about Taiwan Style

這一兩年來，身邊有不少朋友在討論要創作所謂「台灣風格」。台灣風格究竟是什麼？是口吐台灣國語穿台客裝把檳榔西施逛夜市就算台灣風格？還是和這幾年來的本土化意識形態有什麼牽扯？還是某種政治正確引導產生的創作思潮？或者，和近幾年政府積極推動大學廣開台灣文學系所（過去中文系的教授往往戲稱以後中文系要歸入外語學院）有沒有關係？或者，是不是還要談一點後殖民的祖師爺法農和薩伊德？這篇文章是一些想法的集成，希望能夠拋磚引玉，替有意創作的人找到一個跨出腳步的方向。

創作者的無國籍時代

我們這一輩要真的「像什麼風格」的話，都是靠自己學習和下工夫的。與其說會出現什麼地區性的風格，不如說都是受到自己看的東西影響更大。所以國籍認同、傳統價值或者畫風都變成一種個人可以自由選擇的選項。創作者可以藉由閱讀日本的脈絡去寫日本式的小說，或者透過歐美的脈絡寫出近似翻譯書的筆調。真正閱讀自家古典，進而推陳出新的創作者，其實是很少的。村上春樹(Haruki Murakami)自稱想遠離日本，大量閱讀接觸的都是美國文學和流行文化，就是一個典型的例子。相對的，追尋日本古典美的川端康成(Yasunari Kawabata)或是谷崎潤一郎(Junichirou Tanizaki)，也會被特別標舉出來。

比起我們的日常環境，我們的創作受到我們閱讀和關心的領域影響往往更強，同時也培養出我們的視野和價值觀。對於創作來說，很多時候也是起源於對某些事物的偏愛和興趣的模仿。小說界對於模仿的傾向可以從所謂村上風或者網路輕小說上面察覺；純文學的圈子也有各自效法的對象，例如膜拜祖師奶奶的張派，只是功力高下各有不同。日式漫畫的風格，現在也延燒到全世界，甚至連歐美都出現了專門連載歐美人創作「日式漫畫」的漫畫連載雜誌和大型創作網站。世界各地的人都用這種風格在畫著漫畫和插畫。但是同人圈的PARODY，甚至所謂日式ACG風格本身，根本上就是從模仿長出來的，甚至就是因為「希望畫得像自己模仿的對象！」所以才開始創作。這種立足點和「想要作出自己的作品」是完全不一樣的。相對於原創型的作者（在日本就是

那些投稿去編輯部或新人獎的漫畫家），同人型的創作者往往是畫了很久之後才開始慢慢發展出自覺，想要走出自己的風格，想要有所突破。對絕大多數玩票性質的業餘同人創作者來說，甚至根本不會，也沒有必要走到這個階段。

個人經驗在哪裡？

創作者可以隨意選擇風格的自由，在不知不覺之間反過來變成了一種創作視野的制約。

當我們大多閱聽的都是動漫畫式的作品、好萊塢式的節奏和敘事、翻譯進口得獎的科幻和

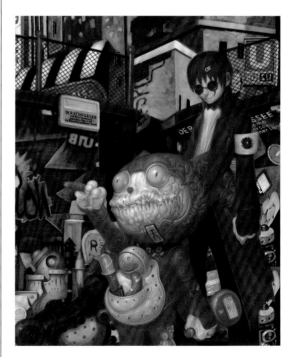

▲K.C.N系列—《鋅》。

奇幻小説……表面上看起來我們好像選擇了一種風格，也理所當然認為我們可以從這些習以為常接觸的作品中，再培養出我們的感性和想法。但是我們可能沒想到，這些作品都是作者們消化過自己的經驗，還有自己的知識和感性累積才完成的。當我們企圖把這些作品當成養分來吸收的時候，所有我們獲得的感覺和技巧都是二手的。

就以台灣最熟悉的日本ACG圈來看，從宮崎駿(Hayao Miyazaki)、富野由悠季(Yoshiyuki Tomino)、到押井守(Mamoru Oshii)這個世代的動畫人，有很多人根本都不是ACG圈出身的，他們可能是拍電影的，是文學家、或者原來作著上班族或打工族等等千奇百怪的行業。大型出版社負責和漫畫家討論企劃、劇情和分鏡的編輯往往也不是漫畫家，而是文學相關科系畢業的知識份子。押井守和富野由悠季都不只一次強調「不能只依賴動漫畫」來創作，因為動漫畫已經是被作者篩選材料之後所創造的抽象作品，如果自己沒有自己的材料和閱讀累積，從這些已經被消化過的作品當中想要繼續榨取靈感，出來的作品都是很單薄的。

在80年代之後，動漫畫迷背景出身的作者開始大量自我重複，起初可能用自己的方式向過去的名作致敬，之後慢慢演變成各種陳腔濫調的使用，塑造了一種「動漫迷」的文化，也就是所謂我們常掛在嘴上的「惡趣味」。這種文化對於消費者來說，變成一種互相圈內認同的方式（例如「腐(fujoshi)」和「otaku」的稱號使用，或者「萌(moe)」和「暴走(bousou)」這些大家都能心領神會的名詞），塑造出各自消費的次類型（例如各式各樣的巨大機器人，美少女和口味不等的BL系）更進一步發展出北斗版美少女，或者《迷糊女戰士》、甚至美國的《追殺比爾》這類大玩典故的表現方式，所以在附屬於原作的ACG愛好圈中，相當受歡迎。因為這種動漫迷文化（同人創作只是其中一部分）基本上是建立在「依附原作」、「享受作品」之上的。

▲K.C.N系列—《鎢》。

在《アニメスタイル》第二期的長篇訪談中，押井提到在《機動警察PATLABOR》劇場版中要畫烏鴉。如果是看別人的錄影資料根本沒有幫助，用攝影機拍攝再畫逐格動畫的話效果也不對，於是負責那一段作畫的原畫師黃瀨和哉就趁大過年都沒有人的時候，帶了相機去盯烏鴉一整天。於是就在有限動畫的狀態下，畫出了非常生動的烏鴉。現在的動畫家、插畫家和漫畫家，有多少人是真正在日常世界中觀察動物是怎麼動的，人是怎麼動的呢？就是應該要真正去觀察烏鴉是怎麼活動，怎麼吃東西，怎麼飛的，你畫出來的，才是真實世界的動物，而不只是看看書本參考而來的東西。所謂觀察日常世界這件事情不只畫圖如此，編劇也

是一樣的。當宮崎駿聽到小孩們都窩在家裡看《龍貓》卻不自己真正去親近大自然的時候，他是很難過的。反過來，或許我們也能說，如果不是透過自己親近大自然的感動，就做不出《龍貓》這樣的作品吧？或者，只會是一種企圖模仿這種神話式的生物，卻總是讓人覺得「假假的」的作品吧。

於是我們開始發現，為什麼要強調「不只看ACG作品」，為什麼要強調「打開視野」，為什麼要強調「多多閱讀」，其實都不是什麼照本宣科老掉牙的說教。而是因為對於一個不只是想要「依附別人原作」、「享受別人作品」的創作者來說，這是必要的努力，也是對於自己想要創作出自己的作品的一種自覺。因為當大家看的東西都一樣的時候，也表示大家會想得到的點子都差不多，號稱自己充滿想法的你和別人有什麼不同呢？除了個性之外，你居住的環境、你的知識、你的感受性和別人有什麼不同呢？當所有的人生活越相似，都沒有出去郊外，整天在家裡打電動看動畫，過著中產階級一般家庭的生活，沒有風雨平平凡凡，所謂的屬於你的個性和經驗又在哪裡呢？

這也是為什麼押井守在訪談中小小嘲弄了動漫迷出身的庵野秀明：「沒想到這傢伙還有創作者的自覺，這個人還有救。」有自覺想要創作的人的態度，和只是享受作品的動漫迷的態度，或者和「我就是要畫得像某某一樣」的同人畫家的態度，根本的差異其實就在這裡。

所謂個性是什麼？

當日本的動漫作者和評論家都開始反省，我們是不是應該要改變呢？現在的作者們出了什麼問題呢？為什麼原創性的作品越來越少，類似的商品化作品越來越多？簡直就像是咬著自己尾巴的蛇一樣，開始重新炒熱古老的作品，吞噬重複過去動漫作品曾經創造過的東西……去年《STUDIO VOICE》7月號關於動畫圈的長篇訪談甚至取了「日本動畫要完蛋了嗎？」這樣的標題，嚴肅地討論著。緊跟在後的台灣作者們有沒有想到些什麼呢？

近幾年來，韓國仿效日本和美國發展電影和動漫畫獲得了很大的成功，但是常常都還是讓人有種「仿作」的感覺。當然，韓國還是有著不少有自覺的創作者，但是他們的操作方式，基本上就是盡可能複製日本和好萊塢的成功模式，盡可能迎合動漫迷的文化去製造商品，於是出現的，很多都是沒有個性的類型作。簡直就只是把演員和場景掉換，但是其他從表現手法到劇情架構都和日本或美國作品沒有兩樣。這幾年來，韓片本來異軍突起沒多久，卻開始在國際市場上衰落，雖然在本國賣座，但是卻無法跨出國外，究竟是為什麼呢？反而更具地區性，更需要去了解時代文化背景的韓國古裝片在國外擁有觀眾，而且不是什麼史詩巨作，而是像《大長今》這類的作品。

當「日式畫風」或「好萊塢運鏡」變成一種全球風格的時候，就毫不新鮮了。作者在作品的表現技巧上如果毫無個性，不管是哪一國，哪一個作者出品的漫畫還是電影，看起來都是一樣的。剩下來的，就只剩下拼重口味，拼動漫迷的流行趨向，拼萌不萌，拼砸了多少錢，拼宣傳……。

於是，我們回到了一開始的話題，為什麼要有台灣風格？

其實這個問題就等於是問，為什麼要有個人風格一樣。當創作者有自覺，也擁有個人經驗的時候，自然就會醞釀出來的。村上春樹號稱非常西化，其實對西方讀者來說，他的作品非常日本。就文學脈絡而言，他那種都市幻想式的寫法，是可以往回追溯到夏目漱石(Souseki Natsume)，甚至更古老的日本物語的。村上春

樹刻意想要迴避日本，他在尋找自己的風格，於是他透過一種西方式的表達來寫小說，結果到頭來，他的作品卻在他有意無意之間，表現出這是一部「日本作品」。相對而言，從技巧到思考方式都沿用西方現代主義的芥川龍之介（Ryunosuke Akutagawa），寫出來的比村上春樹更像西方作品。

但是，西方人自己有自己的西方作品，何必看你一個東方人寫的「西方作品」呢？你有什麼特別之處？

我們可以看日本漫畫家或電影的巫女和神社故事，但是台灣人有必要拍巫女和神社的故事嗎？拍給誰看？會拍得比日本人還好嗎？會比用心的日本製作做得更考究嗎？除了cosplay的企劃之外，如果不能找到屬於台灣的切入點，拍攝這種作品只有自爽的價值，是很難出現獨立欣賞的價值的。

我想到以前接過的某個工作，主管可以接受日本美少女AVG去神社參拜，卻無法忍受劇本男女主角去廟裡上香。對於動漫迷來說，這樣的癖好或制約也存在於取筆名和角色名稱上；日本動漫畫角色名字再誇張，對我們而言都是異國情調，什麼不破雷藏、獅堂光、炎尾燃、天上歐蒂娜、大空翼之類正常人應該不取的名字滿地都是。但是中式的姓名如果取得太過奇怪，就讓人有格格不入的詭異感，彷彿是瓊瑤或者武俠小說中的角色。（例如：台中市私立明德家商的飄凌燕，如果牽涉到典故和事件，也會有如何翻譯和轉化的問題，例如台灣私家偵探偵辦連續精神變態殺人魔，或者澎湖海底有國防部秘密生化龍型兵器的實驗基地，有些題材和概念，發生在國外好像ＯＫ，在台灣感覺起來就很遜，究竟是為什麼？這些都是可以思考的點，是刻板印象使然？因為我們看了太多日本動畫和好萊塢電影，間接認為那樣的故事就應該在那樣的背景出現？還是因為我們沒

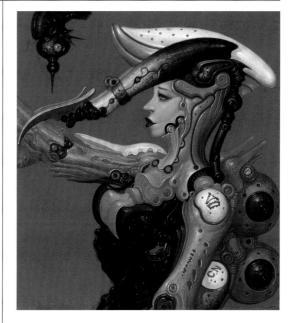

▲K.C.N系列─《金》。

有辦法找到把這些事件「轉化翻譯」到台灣發生的方法？就像日本為什麼老是拍世界毀滅大爆炸或者大怪獸/機械獸/使徒入侵，出現這種類型作品，評論家認為跟他們歷經二戰核爆的潛意識有關係，那是一種表現方式的轉化，因為過去創造這種故事的世代真的曾經看過世界毀滅的廢墟。即使到了現代慢慢變成形式化的表現，但卻還是有其根據。

那麼我們呢？我們想要找的是屬於我們個人的經驗根源，屬於我們能掌握和我們能表現的東西，我們很難真的出國取材去畫《勇午》，我們的生活中也沒有魔法少女或是巨大機械人（所謂日本式的色情與暴力，相對於歐美的芭比和超人）。但是我們可以試著找尋到我們的方式，畫我們有所感觸的經驗。這才是尋找「台灣風格」的根本原因，對作者而言，什麼意識形態本土化和創作毫無關係，重點是故事從哪來？又要怎麼走下去？

啥是「台」？誰最「台」？ / Who is Taiwanest?

　　台灣風格，其實已經是一個討論了很久很久的話題。過去當我們談到台灣風格，其實代表了一種嚮往：我們希望和別人不一樣。我們可以喜歡櫻花、忍者與水手服，也可以喜歡搖滾、龐克、或者奇幻世界，可是我們期待「我們自己」可以做出一些不同的東西。

　　當我們開始意識到「自己」，就會發現在這嚮往之中其實還隱藏了另一個更深的心願：我們希望創作可以和自己的生活經驗更親近。

　　提起「台灣自己的風格」，就像在描繪一個閃閃發光的藍圖。只要我們能夠找到「一種能夠真正代表台灣」的風格，我們就可以和所謂的日本風格、香港風格、美國風格一決勝負！這彷彿成為在地創作者某種終極的目標，伴隨著本土意識的興起，所有人都想要增加「台」的意義，甚至重新炒作「台客」這個名詞，希望它能夠帶給我們未來的希望。面對這麼重大的期待，我們當然得好好研究研究才行。

世界上沒有純種文化

　　事實上，世界各地的文化都是混在一起，難以概括斷定的。

　　以英國來說，不列顛島地區在石器時代時就已經有了原住民。後來歐洲大陸的凱爾特人遷入建立凱爾特文化，這可以說是英國的史前時期。西元44年，羅馬人入侵統治了四百年，不過羅馬人只佔據了部分的土地，並沒有真正征服所有凱爾特文化。直到羅馬衰微撤離軍隊，日爾曼人開始陸陸續續湧進不列顛，才大幅把英國的凱爾特語言文化同化。從此之後，英國轉變成一個以英語為母語的地區。連「英語」（English）都是從「昂格魯」（Angle，讀音相近）等日爾曼部族語言演變而來的。到了西元11世紀，法國諾曼公爵威廉征服英國，不只大幅改變不列顛島的文化，更把大量的法語帶進英語中。而這都還只是文藝復興之前的歷史。

　　我們要怎麼斷定用什麼代表英國？我們談的是哪一段時間的英國？史前原住民？凱爾特文化？昂格魯-薩克遜文化？法國文化？大英帝國文化？對於現代而言，我們還可以舉出搖滾文化、龐克文化、電音文化……就算是單單一個英國，我們都不可能只用一種文化來概括，在不同的歷史時期累積的文化不僅不同，甚至是不完全連續的。

　　就連中國也是一樣。根據沈松僑的研究，原本的中國人並不是所有人都認為自己是炎黃子孫。現在炎黃子孫的說法，其實是因為清末需要齊聚人心，建立一個中華民族的國家，大家才把黃帝列為共同的祖先。如果我們把中國作

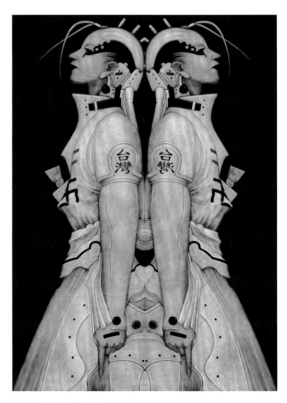

▲K.C.N系列—《�》。

為一個概括的詞，和宋朝相互爭戰的遼、金、元，大家都是中國人，我們要怎麼解釋岳飛和文天祥是在和誰作戰？唐朝安史之亂的時候，更是由伊斯蘭血統的郭子儀大戰融合粟特和突厥血統的安祿山，企圖挽救可能是漢人和鮮卑混血的李氏皇朝！更驚人的是，連「中國」這個詞，都是到了南宋才出現的。如果把歷史拉長來看，我們能夠簡單把中國文化等同於現在的中華民國或者中華人民共和國嗎？答案顯然是──「NO」。

讓我們再舉個創作的例子。歐美現代所謂的「小說」，其實是一種混雜各種文化演變而來的文學形式。遠一點可以追溯回希臘史詩、羅馬的諷刺故事、中世紀的騎士羅曼史……直到17世紀法國書信體小說和18世紀英國小說的出現，小說才真正發展出近代的印象。在不同的時期，不同國家、不同民族的作者陸陸續續在小說發展上佔有一席之地，譬如19世紀俄國的托爾斯泰、杜斯妥也夫斯基、20世紀捷克的卡夫卡、阿根廷的波赫士或英國的吳爾芙……，這還只是談一個大略的脈絡，若是提到中國，那又是完全不同的發展歷程了。在現代，所有寫作小說的人都接受世界各國小說（甚至世界各個時代的古典文學作品）的滋養。當我們觸及音樂、美術或其他藝術形式，也會遇到一樣的情形。

如果現在我們只侷限在特定一個國家之內，只用這個國家固有的文學來討論小說，我們頂多只能整理歸納這個國家自己的作品；不但無法看到在整個世界的脈絡中小說創作真正的樣貌，甚至無法正確評價作品。如果作家是受外國作品影響，我們怎麼可能不討論影響他的外國作品？甚至連討論現代文學的各種理論也來自世界各國。

當我們談起好萊塢電影、談起韓劇、日本動漫的時候，其實都是概括性捕捉大致的傾向，

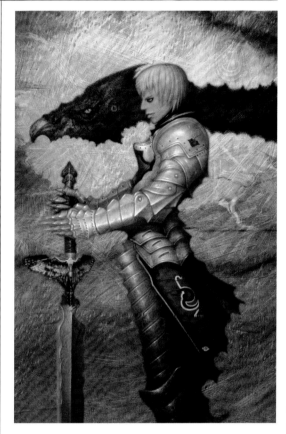

▲K.C.N系列─《鋯》。

可是只要更仔細觀察，我們會發現更多例外。譬如好萊塢投資的獨立製片看起來一點也不好萊塢，譬如押井守的風格和目標的觀眾群可能根本違反一般對於日本動漫的印象。從另一個角度來看，我們還會發現，德國商業片看起來真是好萊塢，而西班牙導演阿莫多瓦的電影看起來竟然是那麼的「台」！

只有這樣觀察我們才會發現，我們平常在談論的，所謂的「風格」其實都只是一種概括。菲律賓人可以畫出很「日本動漫」的作品，義大利人也可以拍出很「伊朗」的電影，委內瑞拉可以拍出很「台」的連續劇。這些印象都只是從我們自己個人的閱讀經驗中累積得來的，

甚至不一定有什麼普遍性。這些作品可能是蓄意的模仿其他國家（譬如模仿日本畫風），也可能只是在某些地方讓我們感覺和其他的作品「相似」（譬如拉丁美洲俗又有力，和台灣某些風格的印象很接近）。

放在長時間的歷史來看，現代世界不僅沒有任何一個國家或居民在文化上可以說自己是絕對純粹的；對於創作發展的脈絡來說，更不是純粹的。即使是現在所謂的日本動漫語言，在分鏡上也是受了電影和美國迪士尼的影響，加上自己本土的累積才漸漸發展成形。每一個國家、每一種創作、每一個創作者都是各種文化彼此影響的混合體，進而在這個基礎上發展出自己的風格。

我們自己體驗的世界

我們再把範圍拉近一點。在當代，我們往往會強調弱勢族群被消音，譬如在歷史上女性、同性戀、勞工或者平民百姓很少被紀錄下來，我們很難理解李白的媽媽是誰？到底是個什麼樣的人？那時候的女生都在做什麼？以當代台灣文化作為範圍，我們可以追問外籍勞工在台灣過著怎麼樣的生活，他/她們又在想些什麼？台灣的同志是怎麼思考事情的？我們還可以再追溯不同的年齡和地區分類，住在屏東的國中動漫迷能夠接觸到的作品和台北的國中動漫迷有什麼差別？住在花蓮40-50歲的男性教師最喜歡唱什麼歌？台北30-40歲的原住民對於流行時尚的態度是什麼？高雄30-40歲的計程車司機對於台灣的色情文化有什麼看法？照這樣追問下去，我們會發現每個族群、每個領域、每個人都擁有著完全不同的文化背景。只有在這個時候才會真正體會到，我們很難單純用一個「台灣文化」去概括全部。這才是我們生活的真相。

當我們回歸我們自己的成長經驗，有人可能是客家人但是不會說客家話，有人可能雙親其中之一是外國人，有人家裡信基督教從來不去廟裡拜拜，有人和同性別的人談過戀愛，有的人很喜歡看韓劇……我們是那麼的不一樣，所以我們也不該期望有一個共通性的標準可以概括所有的人。共通的標準往往會排擠不符合標準的人。譬如基督教徒覺得佛教徒很迷信，不看動漫畫的人覺得看動漫畫的人很幼稚，異性戀覺得同性戀很噁心，會說閩南語的人覺得不會說閩南語的人是外人，留美的人覺得哈日的人很膚淺，都市人認為原住民比較笨……，單一的角度帶來歧視，而沒有人可以自認為自己是絕對的標準。

更進一步，其實我們的個人經驗也不是封閉的。當我們接觸到各式各樣和我們不同的人事

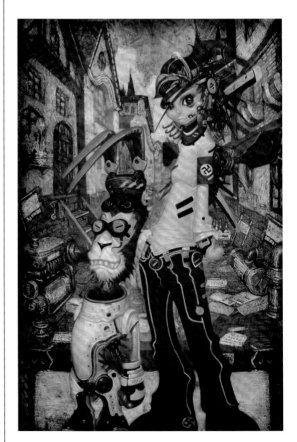

▲K.C.N系列─《鎂》。

物，我們就開始和不同的文化產生關係。我們會看到國外的電視節目，會碰到外籍勞工或外籍新娘，會認識來自不同縣市的同學。我們必須了解，其實沒有所謂真正的「主流」，「主流」其實只是所有各式各樣的人大致的交集，或者在社會上曝光率比較高的部分。可是不同的縣市有不同的主流，不同的年齡層有不同的主流，不同的信仰和嗜好也有不一樣的主流。「主流」並不等於「正確的共通標準」，太過利用主流來判斷，往往會像前面所說，排擠掉不符合主流的人。

我們想起薩依德在《文化與帝國主義》中說過的話：「具體地、同情地、將心比心地思考別人，而不是只想到『我們自己』。這也意味著不要企圖去統治別人，對它們任意分類，或者放入層級次序中，更重要的是不要不斷地重申何以『我們的』文化或國家是第一名（或是說為什麼不是第一名）。對知識份子而言，不這樣做就已經相當有意義了。」

只有當我們可以抱著這樣的態度，我們才有可能接收「各式各樣的」文化；進而不會輕易地劃分「這是台灣」、「這不是台灣」，或者認為某種「特定的」一個風格就可以代表「所有的」台灣。

我們可以回想一開始提到的嚮往：我們想要和別人不一樣。其實我們從一開始就已經和別人不一樣了。如果所有風格都只是一種概括，我們根本就不用浪費時間去追求一個假想出來的「代表台灣的台灣風格」，因為這種風格根本不存在。

競爭與模仿的陷阱

為什麼追求台灣風格這麼麻煩？這樣是不是等於一切都可以接受，好像什麼都沒說？

當然不是。

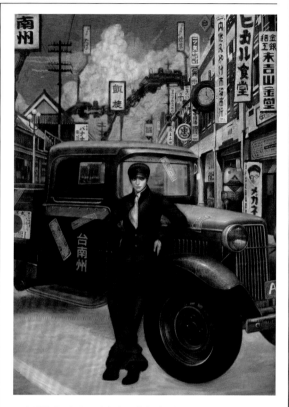
▲台灣氫年系列—《台南工業專科學校》。

因為如果我們要追求第一，追求獨特，我們好像就假定了一個排名順序，或者一些競爭對手。以現在台灣來說，我們可能會把美國或者日本當成對手吧（這麼做的同時，我們完全忽略了日本或美國本身也有著內部的差異）。每次日本或是美國又出現了新風潮，我們就覺得「你看日本多麼棒！」、「你看美國多麼的成功！」、「你看日本『宅』文化！我們也要重視『宅』！」、「你看美國廣設大學！所以我們也應該比照！」，如果我們把美國、日本預設成為一個基礎的標準，他們有的事物我們也要有，我們其實只會落入一個模仿的陷阱。如果我們把他們預設成為競爭對手，我們會變成只能緊跟在後，別人做什麼，我們就做和他一樣的事情，或者和他完全相反的事情。我們在不知不覺之中被他們的觀念綁住，亦步亦趨，

以他們的標準作為我們自己的標準，完全沒有發現我們自己各方面的條件和價值觀都和他們不一樣。

我們永遠都不可能和他們完全一樣。

我們甚至可以說，如果我們把他們視為標準或對手的話，我們永遠只能停留在模仿階段。除非我們變成日本人或美國人，否則我們永遠追不上。

追求風格當然不是這樣。追求風格不是為了打敗什麼、證明什麼或者和別人一決勝負。並不是說從此就不要和日本和美國有所往來，不要那麼極端。我們還是可以接觸各式各樣的文化，因為我們本來就在接觸，只是我們可以不必把它們視為比較「高檔」的標準。我們可以更主動一點，帶著批判的心情，學習我們自己想要更深入了解的部分，不用完全模仿他們。

舉一個簡單的例子。每個人的高矮胖瘦都不一樣，對衣服的喜好也不同，但是如果我們把名模當成一種標準，每個人都必須和她身材一樣好，穿一樣的名牌才算成功的話，那我們永遠都不可能找到適合我們自己的穿著打扮。也就是說，只要我們模仿名模，我們永遠都不會有個人風格。高雄人的生活經驗和台北人的生活經驗完全不同，那麼就不必模仿台北。沒有人規定一定要喝咖啡才算是有品味，當我們打破所謂競爭和模仿的心態，我們才有機會思考喝烏龍茶、喝綠豆湯、甚至喝甘蔗汁都可以很有品味，進而建立自己的品味。學習日式、歐洲還是美國畫風都可以，但是也可以同時學其他各式各樣的東西，而不用把這些畫風奉為神明。

這時候，我們才能夠真正回到我們那個更深的心願：我們希望創作可以和自己的生活經驗更親近。

我們不要誤以為只有檳榔西施、夾腳拖鞋、夜市之類的才能代表台灣。就像前面提過的，沒有任何單一的風格可以代表所有的人，更沒有單一的風格可以代表你自己。這些都只是一些被突顯出來的符號，如果我們刻意去突顯這些符號，卻沒有找到這些符號和自己生活的關係，那反而會變成另一種模仿，只是在模仿一種「別人塑造的刻板印象」，作出一些連自己都不熟的奇怪東西。

我們每個人的生活都不一樣，但是都是混雜的。我們生活中可能每天要通勤搭火車上學，家裡爺爺奶奶以前種田作小米酒，而爸媽在巷口擺麵攤。我們也有可能家裡聽AM電台和日本老歌，自己在外面學街舞，爸媽在公司上班外銷螺絲和鋼板。如果想要呈現台灣的特色，只

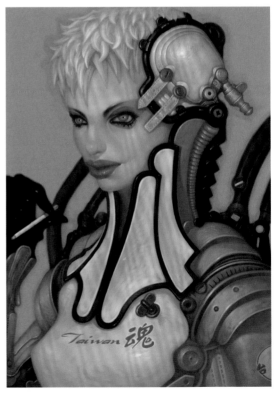

▲K.C.N系列─《鉑》。

要把你感受到的生活放進作品，那就是真正的
台灣了。

俗又有力的驚豔與危險

其實台灣早就有不少知名的人事物了，或
許我們可以先參考一下這些「台灣之光」。
我們可以列出一份清單：蔡明亮、侯孝賢和
李安等人拍攝的電影；雲門舞集的舞蹈；慈
濟的救難組織；大聯盟的王建民；鄧麗君、
江蕙或交工樂隊等人的國台客語流行歌；或
者太魯閣峽谷與櫻花鉤吻鮭等台灣風景和生
物特有種……等等，我們發現我們開始手忙
腳亂了。

我們可以換一個角度列出第二份清單：《台
灣霹靂火》、《流星花園》等台灣連續劇；霹
靂布袋戲；檳榔西施；許純美；SHE、周杰倫、
伍佰或閃亮三姊妹的流行歌；夜市、小吃或台
灣美食……。

還可以繼續條列下去，可是當這些清單越列
越長，我們不禁會開始懷疑，這些五花八門的
清單究竟是用什麼標準篩選出來的？我們可能
會覺得閃亮三姊妹和周杰倫根本不該放在同一
類，感覺那些得獎的台灣電影很陌生，或者認
為許純美根本不足以代表台灣（可是我們可能
認為檳榔西施可以，即使所有的檳榔西施加起
來都沒有許純美在媒體上曝光率那麼高）。

我們還可以再想想，平常慣用的「台」究竟
描繪的是什麼樣的印象。我們會說「檳榔西施
很台」，可是似乎不會說「慈濟很台」；會說
「《台灣霹靂火》很台」，可是可能不會說
「李安的電影很台」；會說「許純美很台」，
可是好像根本沒人說「王建民很台」。甚至，
雖然台灣有四大族群，可是當我們提起「台」，
我們仍舊不太會把「撒奇萊雅族」或者「外省
人」這些族群跟「台」連結在一起，更別提現
在比重越來越高的外籍新娘了。

▲K.C.N系列─《鈴》。

就像前面提過的，沒有絕對單一的標準。就
算台灣真的有一種很「台」的風格，這種風格
也絕對不可能概括代表「所有」台灣的人事物。
我們很快就會發現「代表台灣的台灣之光」和
「○○很台」好像是完全不同的東西。更糟糕
的是就算我們想要盡可能把更多意義塞進「台」
這個字裡面，「台」這個字好像也背負了某些
既定印象，有點難以負荷。

在這裡，我想大膽提出一點個人的觀察。

現在大家在談的「台」其實是／只是一種特
定的概括，是一種重新強調日常生活、世俗流
行，尤其是過去被認為是粗俗風格（這裡不帶
貶意）的風潮。它一方面打破過去幾十年來由
官方／知識份子／西化建立出來的文雅標準，

把那些過去認為不登大雅之堂的東西突顯出來（譬如夾腳拖鞋、暴發戶式的誇張俗豔、甚至罵人的台語三字經），另一方面也趁懷舊風潮挖掘更多一般日常生活中帶有回憶性質的，不被重視的小玩意（譬如日據時代的老商標、五六年級生觀看的日本卡通、傳統零食和玩具）。它是一種對於文雅／官方（不只反國民政府，甚至反綠營政府）／上層階級美學的反叛，所以它不需要得獎或國際肯定、不需要含蓄修飾、甚至不需要評判標準。因為它是一種反叛，所以更強調驚世駭俗，越沒意義越好，就算被人嘲笑沒品低級，甚至還可以理直氣壯地反駁「我就是俗」！

這種「台」的風潮和所有青年流行文化一樣是一種解放，替創作帶來了更多原本被忽略的題材和想像。在反叛的意義上，「台」和「KUSO」其實有著近似的特質。可是就算同樣是「俗」，我們還是可以討論「俗又有力」和「俗得很遜」的差別。況且就像達達主義一樣，對於創作來說，為反叛而反叛很難產生好作品，在解放的同時，「台」也同樣開始面臨要怎麼建立方向甚至培養深度的問題。糟糕的是，原本比較努力培養深度的文雅領域在長期政策和教育的忽視之下沒有什麼主流，也很難說紮根多深。遇到流行的「台」這麼強大的、俗又有力的衝擊，好像有點自身難保；更別提和「台」相輔相成，共謀大業了。

如果我們回到前面的反省，我們或許可以猜想，或許這種概括的「台」並不該再繼續假設敵人或競爭對手（即使它是一種反叛）。否則

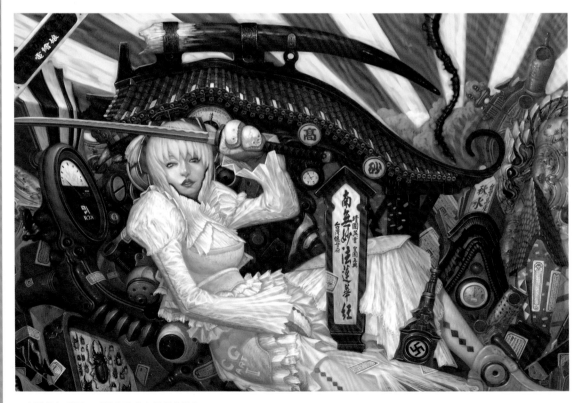

▲台灣氫年系列—《電力株式會社電繪娘》。

「台」又會再次落入模仿和競爭的陷阱，永遠無法找到自己真正的風格。更何況，這種「台」只是各種風格中的其中一種，對於創作的人來說，也不一定要跟隨這種「台」。

作品的層次

對於創作者來說，真正有用的是學會怎麼轉化經驗，把自己接觸的、經歷的各種文化培養得更深。我們必須警惕，所有我們看得到的畫面、技法、劇情……都只是表象；表象很容易模仿，要建立自己的感受性才是真正最難的。

舉例來說，現在的懷舊風潮讓我們重新留意一些舊舊的傳統少女漫畫風格，或者看起來假假的怪獸特攝片的電影海報。這樣的畫風當然是可以被模仿的。可是當我們模仿這樣的畫風，我們可能會開始想，如果我們畫的只是類似的造型，是不是有點無聊？更何況，這些造型對於現代的讀者來說，可能已經有點老氣了，如果不是因為懷舊，讀者不見得真的喜歡。而且如果只是重作類似的東西，那我們使用這些過去的圖片就夠了，何必畫新的呢？

我們可能會進一步想，除了看起來有趣之外，我們為什麼要用這種風格？這種風格和我們畫的主題或內容有什麼關係？我們是要把現代的台中泡沫紅茶辣妹畫成30年前的少女漫畫風格的樣子嗎？搭不搭呢？或者，我們是要把北港畫成怪獸電影海報的場景？然後呢？呈現出來的感覺是我們想要的嗎？這樣會不會只流於耍帥，甚至讓人一眼看去覺得很KUSO就結束了呢？

像是這類的問題我們可以越想越多。甚至到了最後，我們畫出來的可能根本已經和傳統少女漫畫風格或電影海報相差很遠也無所謂。這些問題，就是創作者需要不斷自我質疑、自我挑戰的。因為當我們思考這類問題的時候，我們才真正開始面對真正的難關：我們要怎麼利

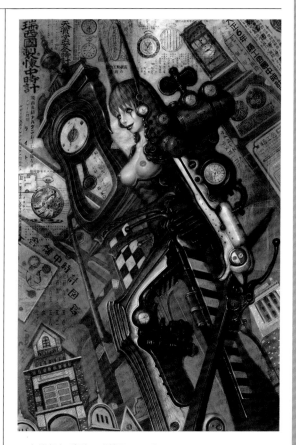

▲ 台灣氫年系列─《精工SEIKO》。

用我們會的、喜歡的技巧或風格，把我們自己體驗到的感覺或想像表現出來。

在這個思考的過程中，有一個關鍵。雖然說創作有時候是完全自由天馬行空的，但是如果我們想要回到我們那個更深的心願：「我們希望創作可以和自己的生活經驗更親近」的話，我們絕對不能忽視它。這個關鍵，就是層次。

為什麼我們會覺得懷舊的東西很有味道，其實是因為它代表著某種過去的時間，帶著過去的回憶。近一點，從我們小時候吃的零食乖乖、蝦味仙、看過的卡通或電視廣告、到傳統咁仔店的空間、到回憶中的鄉下老家、家族相簿裡

的舊照片、家裡囤積的爸爸年輕時代的吉他、舊相機、甚至農具、奶奶的嫁妝、國小蒐集的玩具、朋友送的書籤、情書、出國帶回來的紀念品、日記、甚至族譜……這些東西我們可以當成無關緊要的垃圾，也可以視作珍寶。重點並不在於「東西」本身，而是在於這些東西可以勾引更多更多想像，甚至背後帶著一些或長或短的故事。就在這時候，這些懷舊的東西除了它的物質造型、生鏽的光澤等等魅力之外，帶給我們更多一個層次，那就是回憶或者時間的層次。

我們在創作的時候，當然可以只用顏色、造型、和構圖之類的考慮一幅畫。它就是這樣慢慢長出來，被畫出來，有時候甚至無中生有。但是也並不完全如此。

開創現代繪畫的大師塞尚曾經提過一個很棒的例子。當我們在觀看風景的時候，我們可以越看越細，就像宇宙爆炸一樣，所有的細節、甚至地質的構造、不同植物的色調、光影都佔滿了我們所有的感覺。同時，在我們心中，其實浮現了另外一層風景，那是我們可以感覺、或者不自覺的。當畫家開始作畫，其實他面對的是兩層風景，一層是他眼睛看到的風景，一層則是他內心的風景。畫家只是盡力捕捉這兩層風景，把它們融合，畫在畫布上，好像自己只是一個空空的通道。

真正成熟的創作，其實可能完全不會意識到自己在採用什麼技巧，透過經驗和修養的深度，就自然可以呈現出豐富的層次。可是當我們採用或模仿某種風格，循序漸進想要讓自己的作品更好的時候，我們就必須留意到這兩層。

在氫酸鉀的作品中，我們可以感受到他揮灑的技巧。我們看到了扭曲的構圖、帥氣又妖豔的造型、還有鮮明又混沌的配色，整體呈現出一種糾結的感覺，是一種強而有力的帥勁。可

是，當我們回頭看看他自己談及作品的說明，我們不禁感覺有點錯亂。氫酸鉀採用的技巧，和他的說明追求的，似乎並不太一致。即使日治時代可能是他的靈感來源，可是，他的構圖、造型、和配色，似乎並沒有辦法真正呈現他想要達到的那種美好，反而游離在他自己的說明之外。

當我們觀看「台灣氫年」系列的時候，其實我們最直覺感受到的是一種日本懷舊元素的拼貼狂想。耍帥或者俏麗的造型，似乎也很難背負氫酸鉀對於歷史的複雜情感。對於歷史情境的描寫，往往需要敘事性的構圖場景，我們可以想起德拉克洛瓦的〈自由女神領導著人民〉，甚至吳友如在《點石齋畫報》呈現出的世相百態。氫酸鉀可能並沒有意識到他採用的表現手法對於表現他的歷史情感來說是雙刃劍，在追求幻想性的同時，不知不覺反而把歷史的層次抹消了。

或許最好的方式是單純欣賞氫酸鉀的畫作，把「台灣氫年」視為一種風格嘗試的出發點。即使氫酸鉀呈現的題材可能會有過度美化日治時期的道德爭議，但是我們或許可以反過來思考，這種蓄意呈現意識形態題材的反叛態度，正是「台灣氫年」真正的「台」啊！

台灣的讀者風格？ / Finding the Reader Style of Taiwan

　　無論同不同意政治上的獨立，不可否認的是，這些年來台灣人一直希望在文化上有獨立的空間。無論是什麼族群、什麼政治立場，其實大家都在尋找一種出路，希望在文化的視野上，能夠凝聚這塊島上的人的焦點，將大家的目光從好萊塢日本動漫畫韓國遊戲影劇英美日流行樂拉回來，讓大家不需要垂涎所謂先進國家精美的文化產品、不要被他國的流行文化牽著走。創作者可以從此擁有相對正常的環境，不需要與過量的舶來品拼命。更重要的是，為這塊島上的人民帶來自信與尊嚴。

　　話說得大了，個人能做的事其實很小。但當我們不想安於個人自滿的世界，希望能對環境有所增益時，卻又不得不考慮對許多他人的影響。這一直是兩難所在。

　　尋找台灣的風格、創造台灣的形象，是每個藝術創造者共同的責任與目標。但這些風格與形象真正成為代表台灣的風格，卻需要讀者們共同的參與。因為我們談論一個地域群體性的文化發展，就不能不從環境的大角度來觀看，因此必須意識到兩點：群體性的成立，不是其中任何個人可以決定的；但同時，沒有個人從各自的角度參與，這個群體性也絕不可能成立。

　　在各種創作領域，台灣讀者一向太習慣於被動性地接受外來文化，太習慣於接受強勢文化的價值觀與審美，而沒有自己的世界觀，去理解吸收那些不靠強勢國力推入的其他世界文化。而台灣商人習於撿便宜式地引進國外研發已久的文化成就，也使得本地讀者太習慣作被動式的篩選：「這漫畫我喜歡我就買，不喜歡，我也不用多說什麼，不買就是。」對於外國的作品，壞的也無能為力，好的也不需反應，反正外國的動漫環境自然地會發展下去。這樣的態度，過去我們一直將它套在本土的動漫創作上：反正不好看也不用積極反應，三兩同志討論討論，以後不買就是。但過去十幾年的發展讓我們得到慘痛的經驗：只是不好看不買，最後看的人就會越來越少，最後連好的漫畫也沒有了。

　　過去台灣談論日本動漫產業，往往過份集中在創作者的好壞上面，但這其實是過度表面的分析。雖然一套作品的產生，最終是由創作者

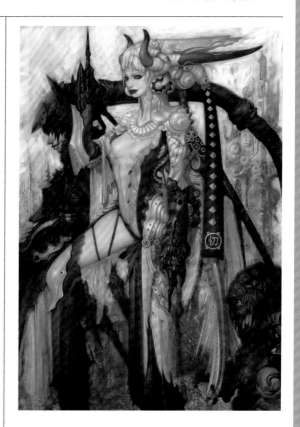

▲曼荼羅系列—《忉利天女》。

掛名製作，但它的產生過程卻與整個市場環境有極密切的關係，粗分來看，至少要分成創作者、商人、與讀者三個領域。商人絕不只是開口閉口只會要求創作者多「商業」一點的金錢機器，而是具備伯樂性質，可提拔、培養優良的創作者，從中發覺商機，在大小分眾市場中尋求獨特賣點的商業能力人才；而讀者們必須將自己對作品的感想忠實反應給創作者與商人，而商人必須從中找尋新的商機，而不是自以為

讀者就愛看怎樣怎樣的「商業元素」。就算在最具商業性的少年漫畫領域，我們可以看到一手培育出《七龍珠》、《灌籃高手》等名作的雜誌〈少年 Jump〉，他們所仰賴的指標也不是模糊的「銷售量」，而是讀者回函。觀眾的反應，才是整體創作環境最重要的一環。

一個關心台灣創作的讀者該如何面對本土的創作？首先，他必須意識到台灣環境與他國發展的不同，不作齊頭式的期待；但同時他也不因對本土創作的支持而壓抑自己的好惡，相反的應積極反應好惡給創作者與商人；對於他所激賞的作品，除了消費購買之外，更應協助推廣的工作，不能讓好作品在商業宣傳的潮流後就被淹沒。

如果用對待外國作品同樣的態度、期待與作為去對待本土作品的話，本土作品將永無出頭之日；相對的，如果只是將本土創作孤立於全球的創作脈絡之外的話，本土創作將只成為國內的一個小圈圈，難以成為足以推向國際的細緻文化。這中間怎麼拿捏，考驗的絕不只是創作者的能力，更是全台灣讀者居民的文化涵養與自覺。創作者會有怎麼樣的風格，要看他個人的修為，但台灣該有怎麼樣的風格，卻關乎台灣擁有怎麼樣風格的讀者們。

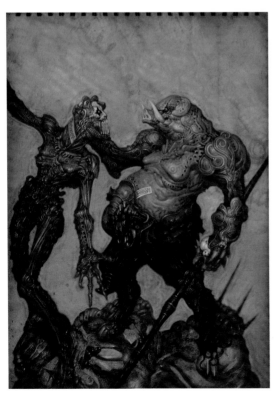

▲曼荼羅系列—《亥豬》。

延伸閱讀 / Further Reading

去帝國－亞洲作為方法
陳光興
行人出版社
2006年

今、そこにいる僕（此時，在那裡的我）
大地丙太郎，1999年

鵝媽媽出嫁：楊逵紀念專輯
水晶唱片有限公司，1993年

我的母親
Pedro Alm dovar
（佩德羅・阿莫多瓦）
El Deseo S.A.，1999年

少女革命ウテナ（少女革命歐蒂娜）
幾原邦彥，1997年

少爺的時代
關川夏央／谷口治郎
尖端出版社
1987年

思想史研究課堂講錄
葛兆光，北京三聯，2005年

牯嶺街少年殺人事件
楊德昌
中影
1991年

謎狐怪童
植芝理一，東立出版社，1992年

御先祖樣万々歳!!（御先祖樣萬萬歲!!）
押井守，1989年

戰國鬼才傳
山田芳裕
台灣東販
2005年

火鳳燎原
陳某，東立，2001年

虹色のトロツキー（虹色的托洛斯基）
安彥良和，中公文庫，1990年

機動戰⊥ガンダム（機動戰士鋼彈）
富野喜幸，1979年

校園外星人
富澤人志
東立出版社
1999年

台灣西方文明初體驗
陳柔縉
麥田出版社
2005年

囍事台灣
陳柔縉
東觀出版社
2005年

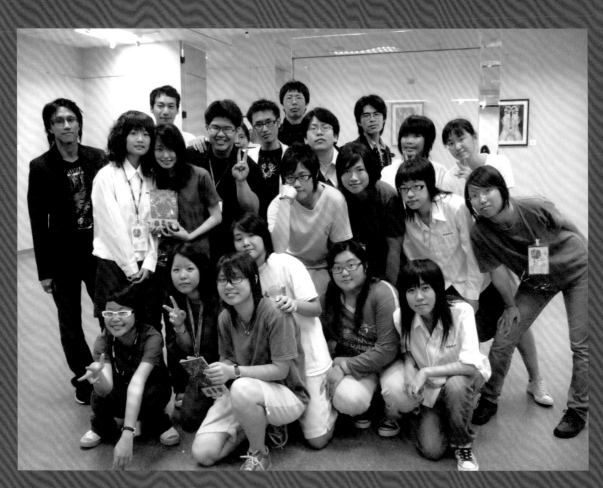

▲氫酸鉀個展─《週期表》台南展美術講座活動結束後，與台南科技大學視覺傳達設計系系科學會成員合影留念。

門德列夫所創立的「元素週期表」
是人類文明史上智慧與奇蹟的重要
結晶。2007年3月開始的氫酸鉀個展
《週期表》採用元素週期表作為作
品展的整體概念，正是希望能夠仿
造一百多種元素彼此分解鍵結的形
式，呈現出台灣的多元衝擊，並回
顧氫酸鉀插畫生涯中的幾段歷程。

EXHIBITION 12

週期表 / Periodic Table

氫酸鉀生長在異國文化環伺的台灣。他總是用壓抑的態度面對動盪又複雜的現實世界，不斷解構，不斷反省自我，慢慢建立出一種強烈又灰暗的風格。

氫酸鉀的作品瀰漫一股無法與現世妥協的氣息。我們看到一些角色，好像是人，又好像是一堆無機堆積的雜物，沉浸在一種趨近死亡的氛圍中。遍佈圖面廢棄鏽化的金屬質感，更是讓畫夾雜混亂、不穩定又寧靜的矛盾氣質。

門德列夫所創立的「元素週期表」是人類文明史上智慧與奇蹟的結晶。這次氫酸鉀採用週期表作為作品展的整體概念，正是希望能夠仿造一百多種元素彼此分解鏈結的形式，呈現台

灣的多元衝擊。藉由《週期表》個展，我們希望能夠回顧氫酸鉀插畫生涯中的幾段歷程。除了歷經數年的元素符號系列之外，還有與原型師蜥蜴和馬來西亞插畫&模型雙棲創作者Lee一同合作建構的六道輪迴世界觀點的「曼荼羅」系列作品。除此之外，更展示近年結合日治時期歷史印象的──「台灣氫年」系列。

搭配《週期表》的創作，氫酸鉀當初影射化學合成物「氰酸鉀」，訂立自己的筆名。他希望成為一種劇毒，蟄伏在世界之中。然而氫酸鉀的第一個字採用諧音元素「氫」而不採用原名的「氰」字；因為「氫」是世界上最普遍且輕巧的元素之一，又被使用在飛彈武器與氣爆上，具有極高的危險性。「廣泛存在於世上，

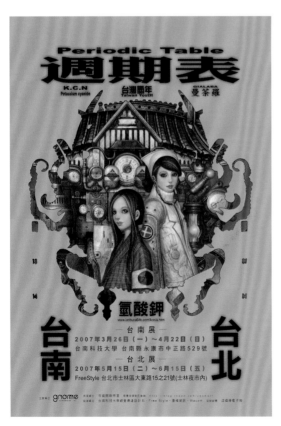

▲ 週期表宣傳海報與DM。

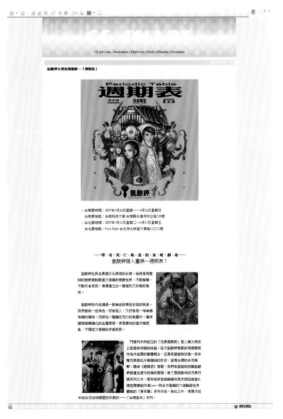

▲ CG SMART公式網刊登的週期表展覽資訊。

卻具有高度危險性」，這個筆名，也象徵氫酸鉀對自己的期許。

氫酸鉀個人畫展—《週期表》由Gnome International Inc.主辦，夜貓館咖啡屋策劃。2005年Gnome International Inc.就曾經與夜貓館咖啡屋現任整體企劃&設計—雪渦，合作舉辦過台灣、美國兩地的創作展《EVANSHOW》；2006年Gnome International Inc.配合夜貓館咖啡屋企畫的電腦繪圖教學書籍**CG SMART**發行，特別製作限量紀念T恤。負責策展企劃的夜貓館咖啡屋則是長年推廣原創美術的創意團隊，2006年末與鳳甲美術館聯合規劃了跨領域創作大型聯展《Juicer Plan》，邀請日本知名美術創作設計師「村田蓮爾」來台展出以及平凡、陳淑芬、靜子、李明道、黃心健、施工忠昊、毅峰、SOOO獸……等多位台灣創作者，呈現六種跨領域創作形式。

《週期表》在台北與台南兩地巡迴展出，首先是從台南科技大學展出，從2007年3月26日星期一展覽至4月22日星期日，而接續在台南展覽後，移往台北士林的風格服飾精品店—Free Style展覽，從2007年5月15日星期二開始，展覽至6月15日星期五止，是氫酸鉀個人，也是夜貓館咖啡屋首次舉辦的南北兩地巡迴展出。

▲週期表展覽紀念套卡。

▲週期表展覽紀念T恤。

週期表台南展 / Periodic Table, Tainan

2007年3月26日星期一，氫酸鉀台灣巡迴個展「週期表」於台南科技大學正式開幕！多年以來從未放棄自我創作的氫酸鉀，持續堅持原創精神的夜貓館咖啡屋，以及提拔國內外創作青年們的Gnome International Inc.，加上台南科技大學視覺傳達系系科學會全體同學們的辛勤與努力，使得「週期表」在台南文化古都首次綻放出盛大的花朵出來！未來更希望能夠有更多的美術型態產生！

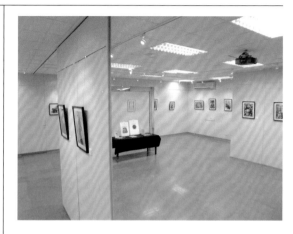

▲週期表台南科技大學展場一角。

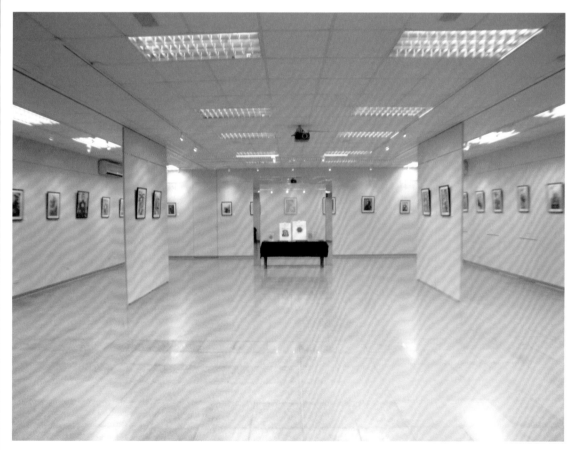

▲週期表台南科技大學展場全景。

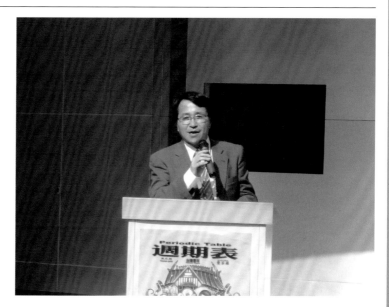

▲週期表台南科技大學展場一角。　　▲台南科技大學校長陳鴻助開幕致詞祝福。

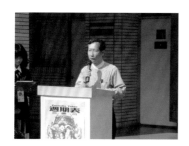

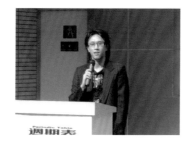

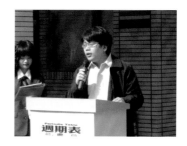

▲開幕致詞，左起：視覺傳達設計系系主任林文彥、Gnome International Inc.總裁Mickey、夜貓館咖啡屋現任企劃雪渦。

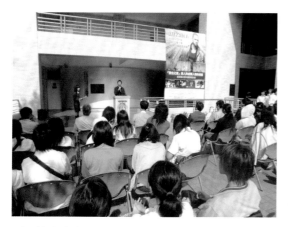

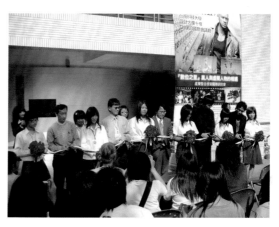

▲氫酸鉀親自致詞感謝大家的支持。　　▲週期表台南展開幕剪綵儀式。

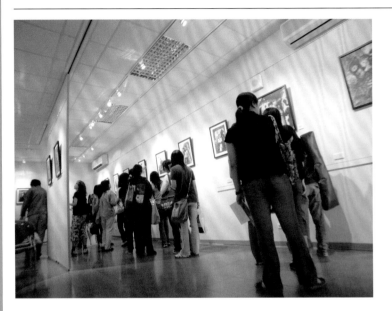

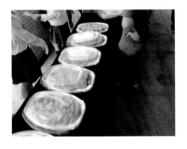

▲週期表台南展開幕盛況。

▲週期表展覽紀念酷卡&T恤。

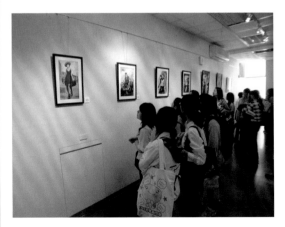

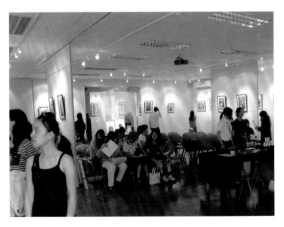

▲週期表台南展開幕茶會，由台南科技大學視覺傳達設計系系科學會學生們特別在展場戶外準備的精緻餐點。

▲週期表台南展開幕盛況。

▲等待美術講座的人群。

美術講座 / Graphic Design Seminar

　　氫酸鉀台灣巡迴個展「週期表」於台南科技大學開幕的當日，台南科技大學視覺傳達設計系係科學會的同學們規劃了開幕儀式與茶會一系列紀念活動以外，並與夜貓館咖啡屋合作舉辦美術講座作為開幕活動，由夜貓館咖啡屋現任企劃雪渦作美術概念演講，分享實用的創作概念並且由氫酸鉀本人親自使用Wacom繪圖板現場示範繪圖作畫，加上觀眾的即時問答，讓開幕現場熱鬧不已！

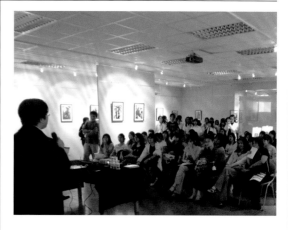

▲夜貓館咖啡屋現任企劃雪渦開幕當日作美術概念演講。

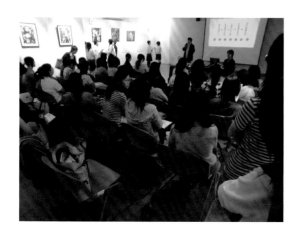

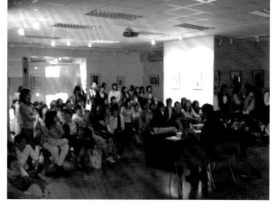

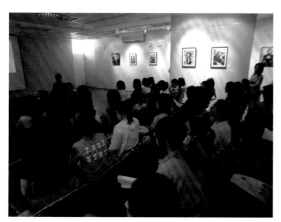

▲夜貓館咖啡屋現任企劃雪渦開幕當日作美術概念演講。

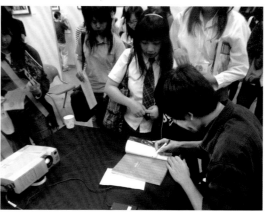

▲氫酸鉀親自於週期表台南展開幕當日現場繪圖示範&簽名。

氫酸鉀的作品象徵著週期表的元素
符號，而他所構思與書寫的記憶，
必然就是構成化學元素的原子序，
他不斷地封存各式各樣的思緒在這
些破碎的圖像當中，我們藉由這些
殘留的線索，搜索著他不停反抗現
實壓抑的毅力，也感受這最原始與
純粹的力量。

SKETCH 12

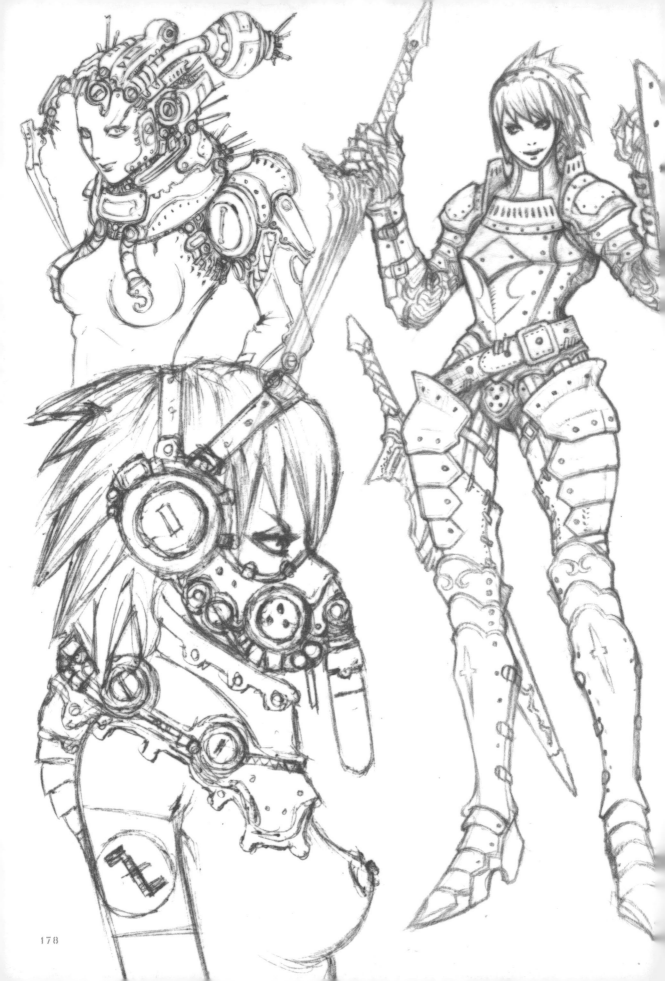

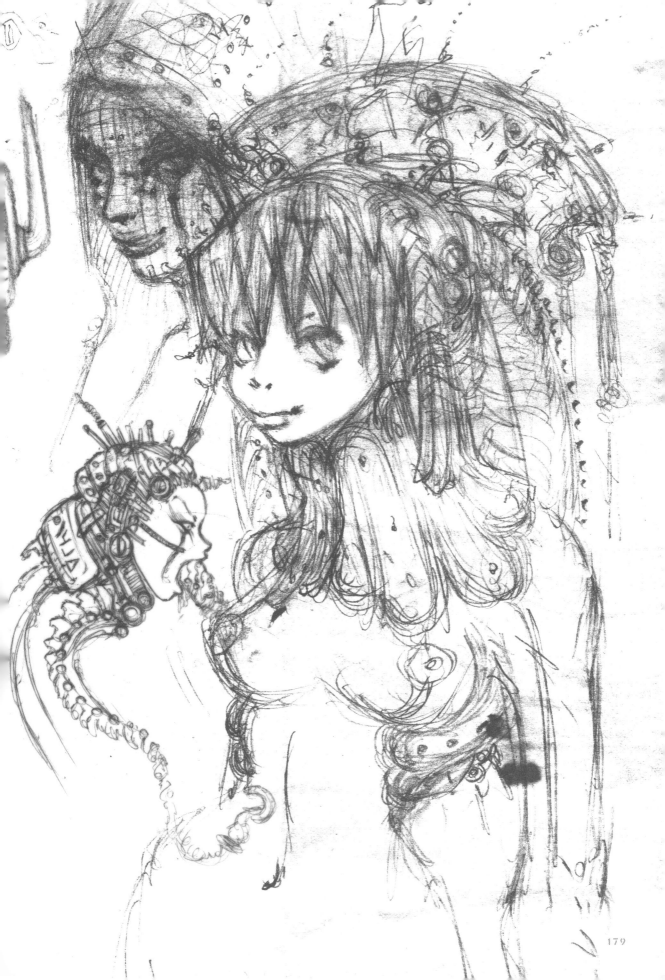

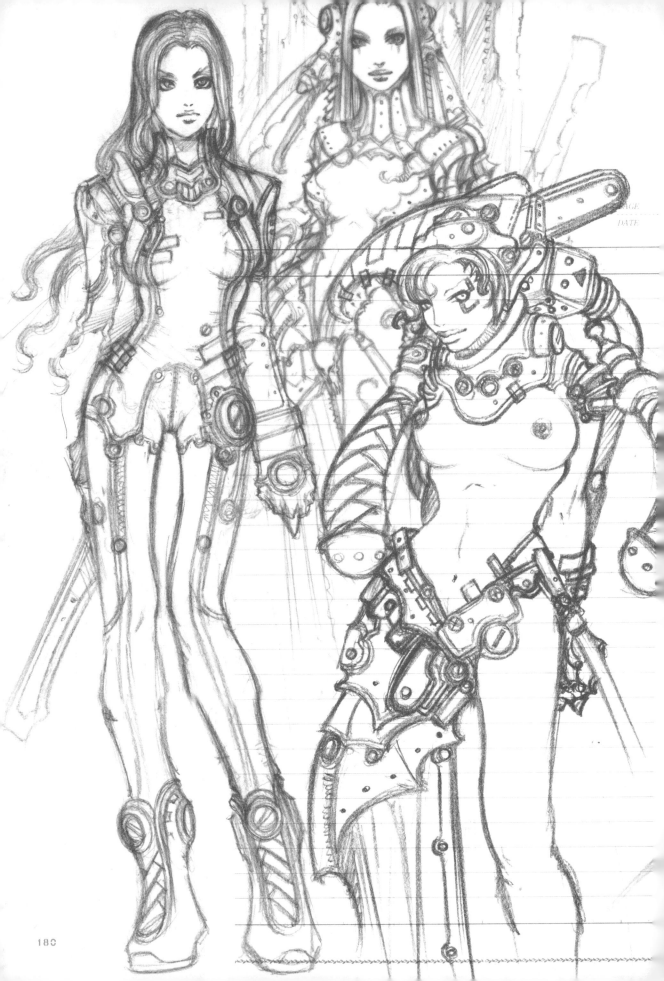

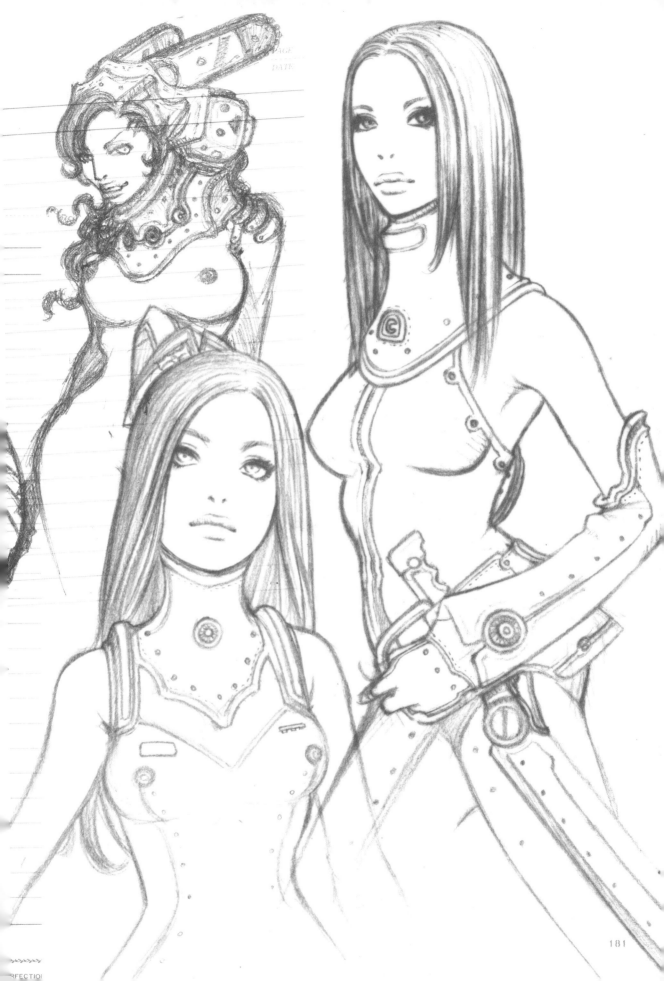

RFECTIO

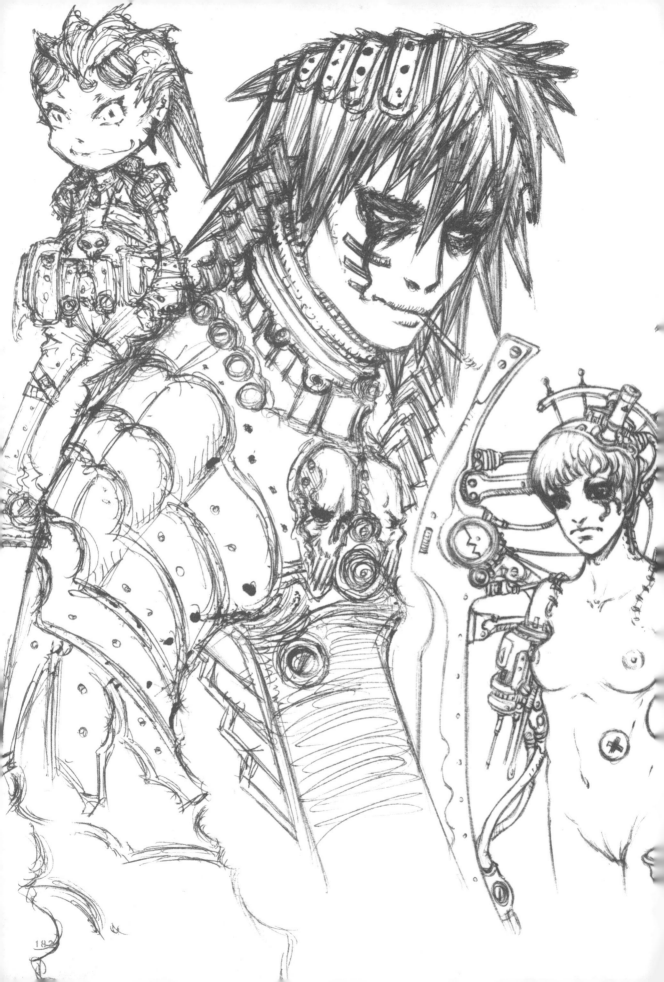

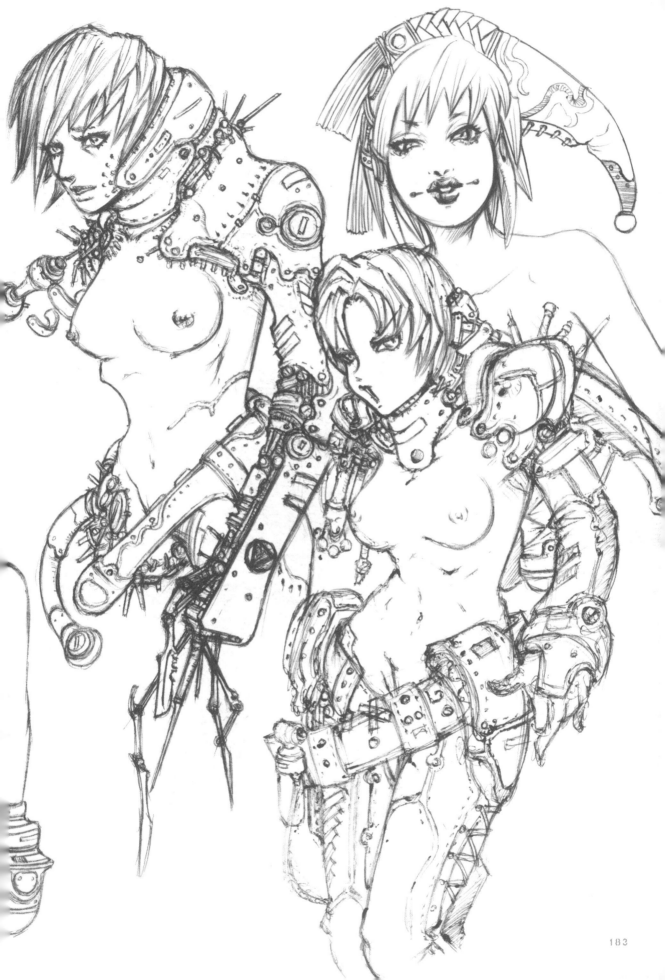

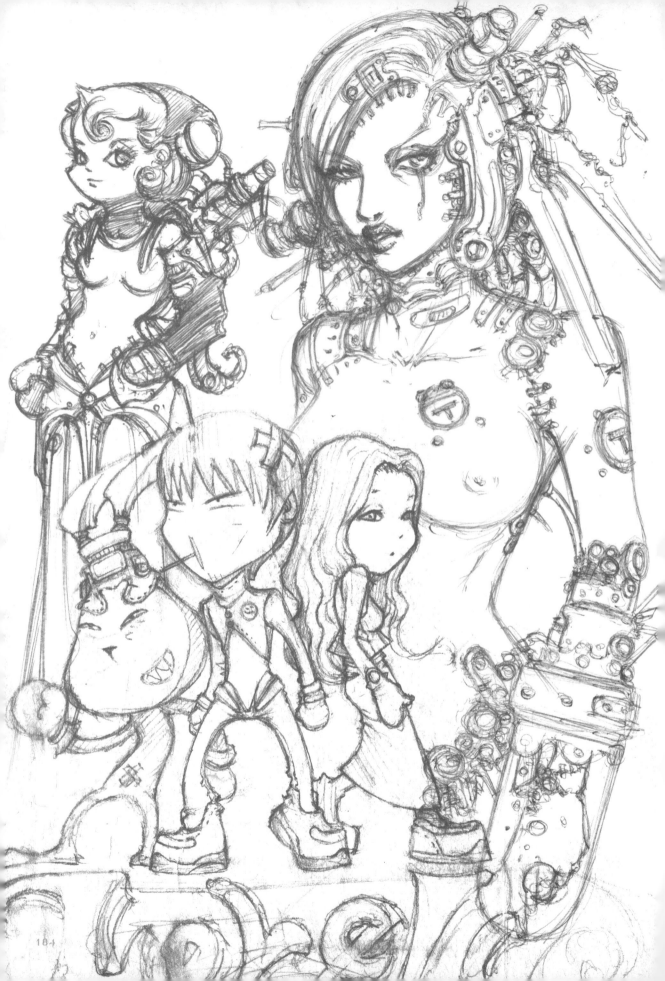

3　六 SA
辛巳1.1

（19◯◯法國文學家
著有◯◯◯

★ *Simone* ◯◯◯
（1909）法國女士宗教思想家
著有《◯◯待天神》

4　日 SU
辛巳立春

★ *Jacques Prévert* 裴維
（1900）/法國詩人，著有《歌◯

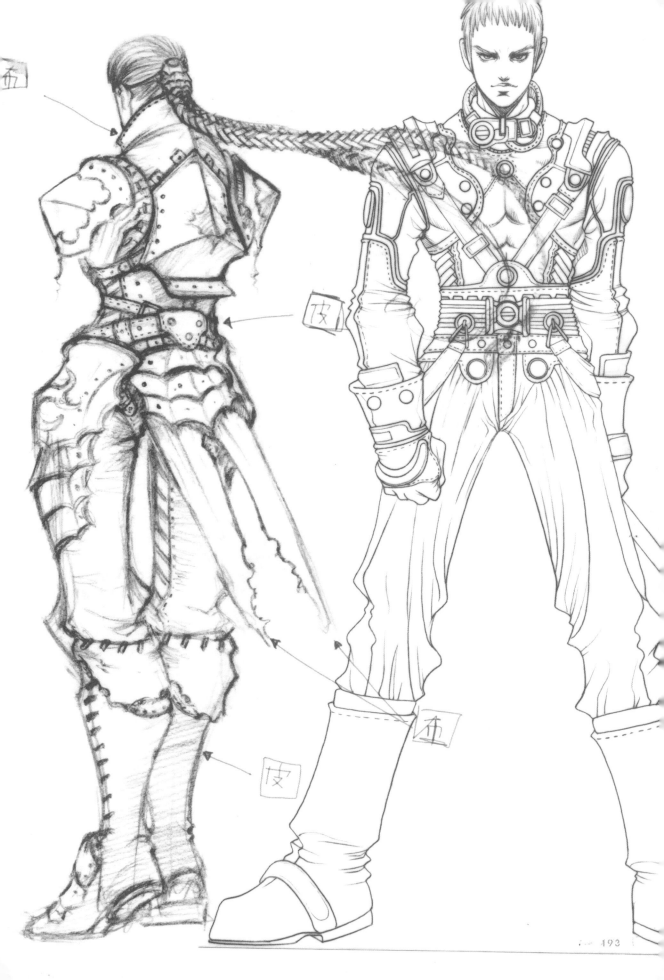

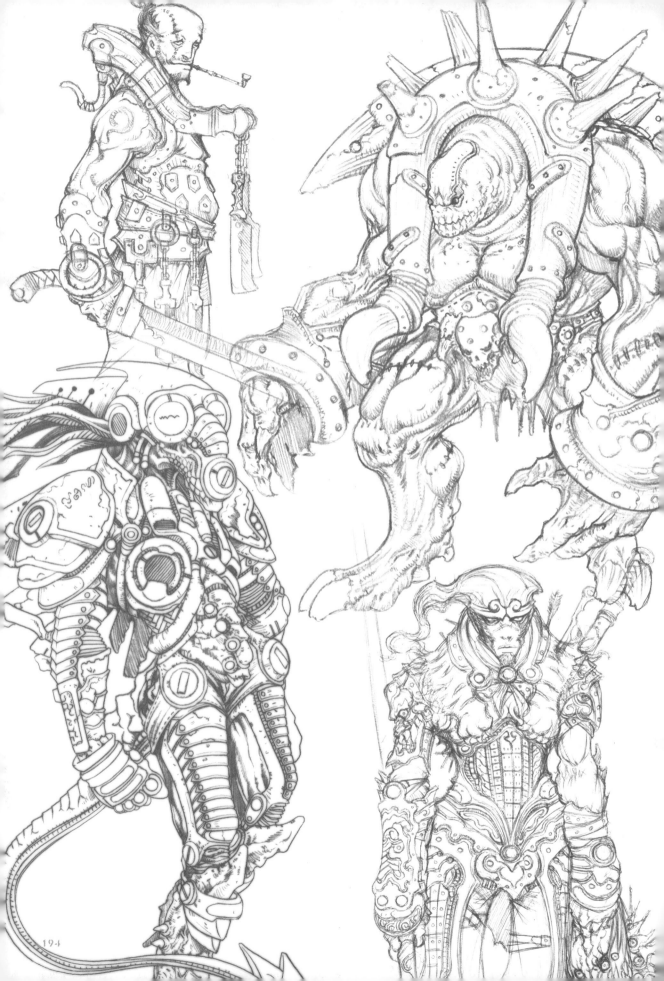

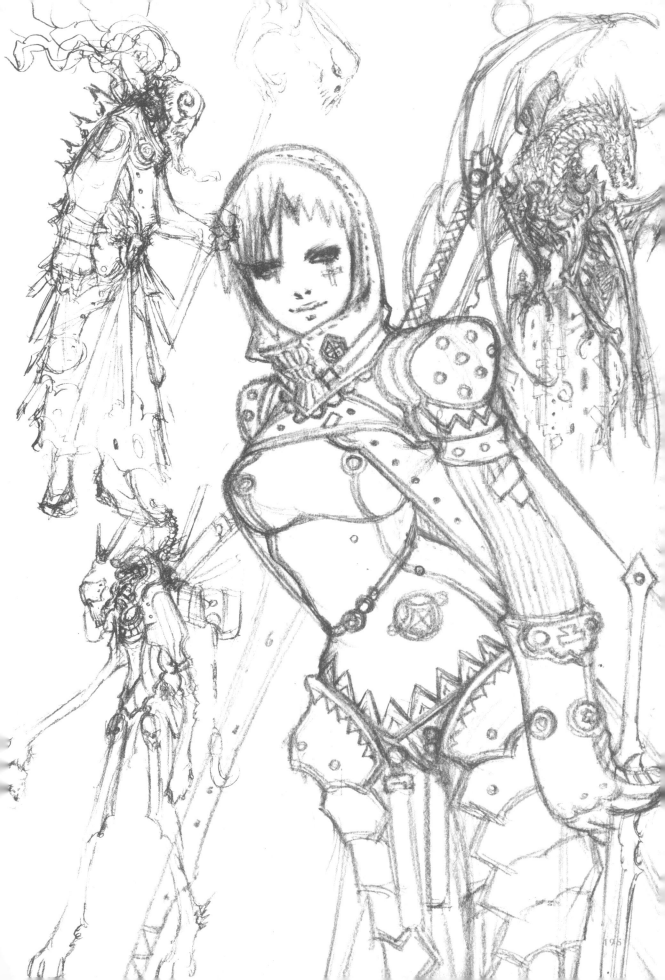

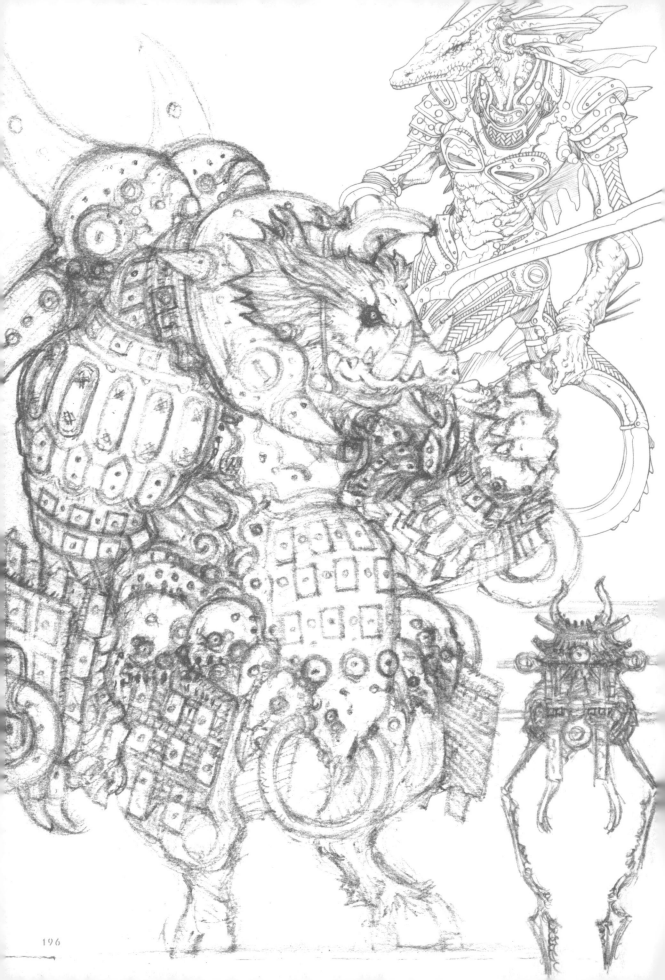

199

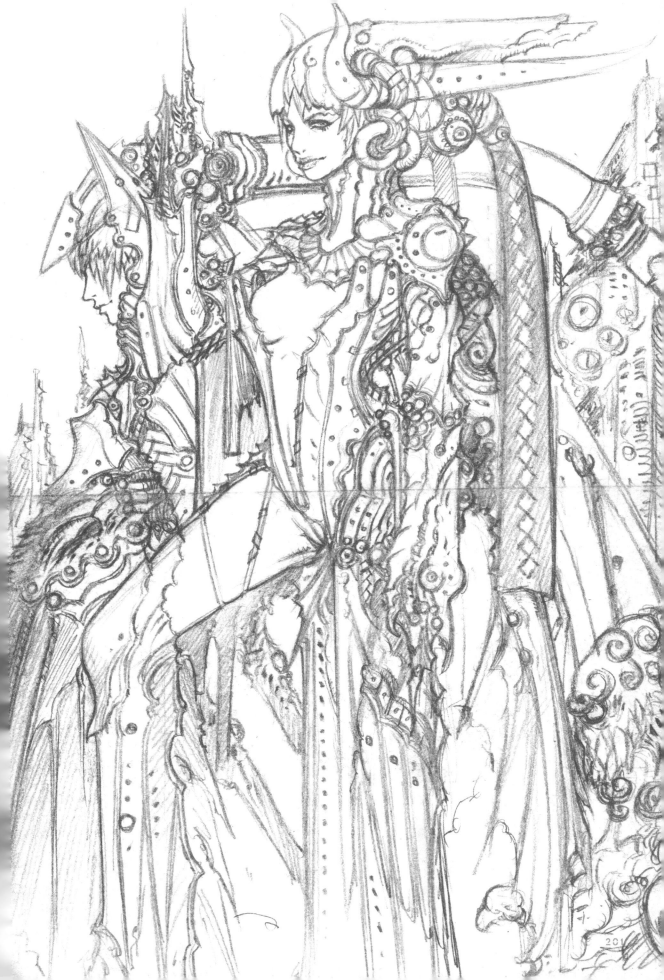

氫酸鉀關聯作品 / KCN's Artworks

漫畫-西遊釋厄傳
東立出版

漫畫-西遊釋厄傳
東立出版

CG SMART 第2集
碁峰資訊

Under奇幻創作誌
博碩文化

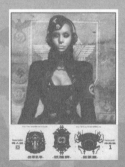

氫酸鉀 FF 同人誌作品集-1
獨立出版

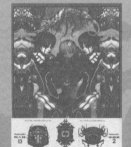

氫酸鉀 FF 同人誌作品集-2
獨立出版

週期表展覽紀念套卡
Gnome International Inc.

週期表展覽紀念套卡
Gnome International Inc.

※漫畫《西遊釋厄傳》編劇Jack，《CG SMART》&《Under奇幻創作誌》為多人合輯。

大事紀 / Biography

友人的祝賀 / Friend's Congratulations

很久很久以前有一個小變態，他很專注在自己的變態世界，當時人們並沒有注意到他，但他還是繼續堅持自己的變態，很多年過去了，小變態終於變成了成熟的大變態，他的變態也開始被人喜愛，現在這個變態要讓大家知道，不是只有日本的寺田、村田等畫家很變態，台灣也有個變態的男人氫酸鉀！加油！氫酸鉀！衝啊！氫酸鉀！！

　　　　　　　　腦容量64k的痴漢　洪正輝

屌屌！

　　　　　　　　　　蜥蜴巢穴　蜥蜴

天上天下！唯你獨尊！我軍隊最高統帥！戰鬥吧！超戰士—氫酸鉀！同期之櫻，請先行一步，我隨後就到！哇哈哈哈！！

　　　　　　　　　　　　　　　　LEE

太平洋の空遠く　輝く南十字星　黒潮しぶく椰子の島　荒波吼ゆる赤道を　にらみて起てる南の　護は吾等台湾軍　嗚呼厳として台湾軍

胡寧の戦　武漢戦　海南島に南寧に　弾雨の中を幾山河無双の勇と謳れし　精鋭名ある南の護は吾等台湾軍　嗚呼厳として台湾軍

歴史は薫る五十年　島の鎮と畏くも　神去りましし大宮の　名残りを受けて蓬莱に　勲を立てし南の　護は吾等台湾軍　嗚呼厳として台湾軍
　　　　　　　　　　　　　　　Albbie

從行程前的連夜作業，大家一起到達目的，一起趕工、一起佈置，這次不只是個觀眾，而是也身在其中，除了感同身受的感動外，也比其他人更知道，氫酸鉀的世界有多屌！！

　　　　　夜貓館咖啡屋成員　PAPARAYA

在今年初，知道氫酸鉀要辦展覽跟出書的消息之後，感到非常的興奮，氫酸鉀的作品具有細膩用色與厚重的質感，台灣氫年系列更有使用奇特的台灣元素與獨特的魅力，在這邊恭喜氫酸鉀舉辦個人個展與出書！

　　　　　　　　　肉球道場　胖普(PUMP)

記得好幾年前初次認識氫酸鉀的情形，當時雪渦還在設計雜誌任職，有幸隨同拜訪氫酸鉀這位異常有個性的創作者，讓我留下了難忘的衝擊！原來台灣還有這樣不斷自我創作的人在這塊土地上堅持著！如今書籍的上市，謹在此衷心獻上祝賀！

　　　　　　　　　　　　　　　　AST

答啦鏘鏘！！
恭喜超可愛小劉海氫酸鉀桑終於跳出人間出了曠世鉅作！！
這不是一般非人類能做的創舉！！
來吧！！炸掉我們這些人類的腦袋跟眼睛！！
扭曲我們規律的美感吧！！！！
愛死你……的行為的屎小孩阿渣。

　　　　　　　　　　屎小孩　阿渣

很高興可以幫忙氫酸鉀做第一次公開展覽，也很開心和工作人員互相認識，他們很有親和力，當然幽默、搞笑＆裝白癡也少不了，雖然相聚時間不多，可是卻非常愉快，展覽非常成功，相信好的開始便是成功的一半，出書了！在此先恭喜您，現在想想……展覽還在學校開放著，時間好快，再過不久我就到台北去參加另一場展覽呢，在此

　　　　預祝　　銷售一空
　　　　　台南科技大學視覺傳達設計系
　　　　　系科學會成員　尤尤

從跟你們接洽開始，真的覺得你們都是好人XD，還提早來幫忙我們佈展，還很客氣的買飲料來給大家喝，在開幕當天更是幫忙我們佈置了場地，也因為有你們提供的活動讓這次活動成功的展出，也劃下了完美的句點~

　　　　　台南科技大學視覺傳達設計系
　　　　　系科學會成員　＊小白

to氫酸鉀：

　　恭喜你的第一次個展成功！以後第二次、第三次……第N次，再繼續燃燒吧！！GO！GO！GO！！

　　　　　台南科技大學視覺傳達設計系
　　　　　系科學會成員　JoanZ

讚啦！老吳讚啦！！
　　　　　台南科技大學視覺傳達設計系
　　　　　系科學會成員　汪汪

氫酸鉀大人：

　　很可惜這次我沒有辦法上北部再看一次您的畫展，但為了恭賀您的台北展開幕，小的便在此獻上自身小小的心得與祝福。

　　以前，因為沒有接觸到太多插畫、插圖的世界，所以並不知道您的存在，這麼說雖然有點失禮，但是我那時所知道的也不過是畫小說封面比較有名的幾位插畫家罷了。

　　直到學校辦了許多的活動，才多多少少知道一些在插畫界頗有知名度的你們。（是說，到現在我的認知裡頭除了以前知道的，就只有您跟夜貓館咖啡屋的各位了。）

　　這次在學校看了您的作品，我才知道，原來我也可以很灰暗的呢。當然，灰暗的意思也不是指憂鬱什麼的，只是個人喜好上面的變化。以前我所喜歡的，不是粉嫩嫩色系的圖，就是蘿莉正太風；而黑白分明，用色大膽也是很棒的。

　　而您的圖對我來説，便是屬於灰色地帶的圖畫。灰灰濁濁的底色、成熟精緻的畫風，雖然不是以前的我所喜歡的類型，但是一看上眼睛就離不開了。

　　最後在這兒祝福氫酸鉀大人，台北的展覽也能夠順順利利、座無虛席、簽名簽到手酸，禮物收到手軟。

　　　　　台南科技大學視覺傳達設計系
　　　　　系科學會成員　巇琰思

後記 / Envoi

　　創作的目的是什麼？作品的本身又能傳達什麼？對背離主流價值的創作人來說，思考這些問題才能為自己的存在定下正面的定義，2007年，地球溫室效應越來越嚴重，人類的生存不再是件理所當然的事情時，人們卻還在思考如何發展經濟……，而在我們這塊由60年時間所形成的文化沙漠，除了主流文化，就容不下其他價值，在我們受教育的階段，所謂學校裡的好學生的定義，就是會讀書和會死背書的學生，有沒有其他才藝不重要，所謂在師長眼中的好孩子，就是遵守規範、不叛離大人所制定的規矩的孩子，出了社會，所謂有成就有社會地位的人，就是賺很多錢，謀金錢與權力有成的人，這就是我們現今的社會和文化價值觀。

　　「你畫這種圖畫一張要多久？能賺多少錢？」這是我常會碰到別人問我的問題，亦或是說「你為什麼要畫這種圖？這種風格比較沒市場」……諸如這類問題，我想就如同一個只喜歡塗鴉卻不會讀書，在行為上又無法討好師長的孩子，你問他為什麼要這樣做？背後有何目的？是同樣的問題。

　　2007年身為壞孩子的我，以過往的創作為主題集結成冊，終於要出一本個人的介紹圖集了，這都要感謝支持我持續創作的人們和陪我一路走來的朋友，有這些人的存在，才有我氫酸鉀的思想、信念和意志力的呈現，再來就是夜貓咖啡館的夥伴們以及碁峰出版社和這本書的幕後推手雪渦，有你們的支持和付出，才有這本書的問世。

2007／04／18　於凌晨
氫酸鉀

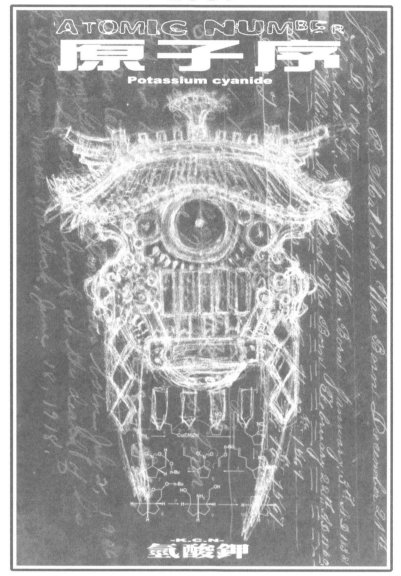

氫酸鉀概念畫展—原子序

2007年5月15日至6月15日 六角設計咖啡

門德列夫所創立的「元素週期表」是人類文明史上智慧與奇蹟的結晶，在現今的週期表當中，元素是以各自組成的原子序排列。氫酸鉀延伸在二〇〇七年三月開始展出的《週期表》個人畫展，這次解構「週期表」的更細微因子「原子序」，近似化學元素的結構抽離，將個人創作之初所描繪的草稿，在六角設計咖啡展出概念畫展─《原子序》，將與《週期表》台北展同步展出!!

六角設計咖啡　電話 02-2885-6008　地址 台北市士林區劍潭路2號

CG SMART 電繪職人系列
氫酸鉀 / KCN

CG Art Style : Illustrator x Processes x Discourse x Sketch

作者/Creator

氫酸鉀

美術設計/Art Design　　企劃團隊/Project Teams　　企劃/Project Planner

雪 渦　　　　　　夜貓館咖啡屋　　　　　　雪 渦

特別感謝

Gnome International Inc.

台南科技大學視覺傳達系

台南科技大學視覺傳達系系科學會全體同學

Free Style

Wacom

逗貓棒電子報

CG SMART

http://blog.roodo.com/cgsmart

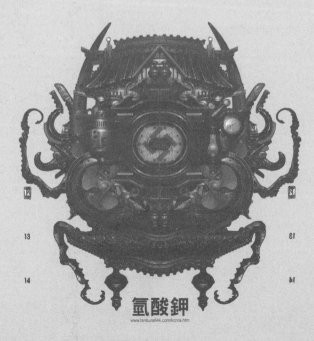

氫酸鉀

www.lanbura64k.com/kcn/a.htm

設計人的經典 大師的WOW!BOOK

The Painter IX WOW！Book中文版
書號：ACU036500

開發 Painter 的設計師 John Derry 推薦說：
「無論您是初學者或是高手，都會沉浸在本書作者創意無限的獨特教學魅力中！」

身兼暢銷書作家及知名藝術家的作者Cher Threinen-Pendarvis，將會一步一步地帶領您跨越傳統藝術與數位創作間的鴻溝，並瞭解這套革命性繪畫軟體的精髓。透過她清晰且條理分明的解說，不僅加快了初學者學習的腳步，同時也讓進階使用者見識到許多創意獨具、提昇效率、酷炫多變的獨門技法。對於專業攝影師、商業藝術設計師及純藝術工作者來說，本書是不可多得的創意資源！

The Painter 8 WOW！Book中文版
書號：ACU029100

The Adobe Illustrator CS2 Wow! Book 中文版
書號：ACU037000

滿載了來自全世界 100 多位頂尖 Illustrator 藝術家在創作過程中、所累積下來的實戰技法、獨門訣竅和經驗提示。

- 「即時描圖」與「即時上色」功能的實作範例與藝廊作品賞析

- 如何活用多種「即時3D特效」

- 教您如何使用即時文字進行遮色處理

- 全新實作範例介紹如何以 Illustrator 模擬墨筆畫及水彩畫

- 即時填色與多重筆畫的實戰運用教學

- 全新編撰：針對漸變、漸層與網格的入門實作範例

- 實例剖析為黑白照片上色的方法

- 神乎其技的網格運用範例與解說

The Adobe Illustrator CS Wow! Book 中文版
書號：ACU030100

碁峰資訊

─ 讀者服務 ─

感謝您購買碁峰圖書，如果您對本書的內容或表達上有不清楚的地方，或是對碁峰有任何的建議，都歡迎您利用以下方式與我們聯絡，但若是有關該書籍所介紹之軟體方面的問題，建議您與軟體原廠或其代理商聯絡，方能儘快解決您的問題。

▷ 網站客服：碁峰網站 http://www.gotop.com.tw；請至碁峰網站之「聯絡我們」專區，
於「圖書問題區」留下您所購買之書籍及問題，我們將有專人為您處理或轉
由作者為您解答，您亦可隨時上網查詢回覆狀況。

▷ 客服信箱：bookservice@gotop.com.tw

▷ 傳真問題：請傳真至 (02)2788-1031 圖書客服部收

▷ 0800 專線：請直撥 0800-090-709 服務專線，洽圖書部客服人員

─ 如何購買碁峰叢書 ─

門市選購：請至全省各大連鎖書局、電腦門市選購。

郵政劃撥：請至郵局劃撥訂購，並於備註欄填寫購買書籍的書名、書號及數量

帳號：14244383　　　戶名：碁峰資訊股份有限公司

（為確保您的權益，請於劃撥後將訂購單及收據傳真至 02-27881031）

信用卡訂購：請上網下載填寫信用卡訂購單傳真至 02-27881031，即有專人為您服務。

▷ 以信用卡及劃撥方式直接訂購可享 9 折優惠，折扣後金額不滿 1000 元需酌收運費 80 元

▷ 工作天數 (不含例假日)：劃撥訂購 7-10 天／信用卡訂購 4-5 天

─ 碁峰全省服務團隊 ─

學校或團購用書，請洽碁峰全省服務團隊，將有專人為您服務

台北總公司
服務轄區：基隆、台北、桃園、新竹、宜蘭、花蓮、金門
電　話：(02) 2788-2408　　傳真：(02) 2788-1031
地　址：115 台北市南港區南港路三段 52 號 7 樓

台中分公司
服務轄區：苗栗、台中、南投、彰化、雲林
電　話：(04) 2452-7051　　傳真：(04) 2452-9053
地　址：407 台中市河南路二段 262 號 8 樓之 9

高雄分公司
服務轄區：嘉義、台南、高雄、屏東、台東、澎湖、馬祖
電　話：(07) 384-7699　　傳真：(07)384-7599
地　址：807 高雄市三民區大昌二路 67 號 7 樓

─ 瑕疵書籍更換 ─

若於購買書籍後發現有破損、缺頁、裝訂錯誤之問題，請直接將書寄至：台北市南港路三段52號7樓，並註明您的姓名、連絡電話及地址，碁峰將免費更換相同產品並寄回給您。

• 國家圖書館出版品預行編目資料 •

CG SMART 氫酸鉀 / 氫酸鉀著 . -- 初版 . --
　　臺北市：碁峰資訊，2007[民 96]
　　　面；　公分
　　ISBN 978-986-181-226-7(平裝)
　　1. 電腦繪圖
312.986　　　　　　　　　　　　　　　　96009677

書　　　名	CG SMART 氫酸鉀	
書　　　號	ACU042400	
作　　　者	氫酸鉀	
建 議 售 價	NT$500	
發　行　人	廖文良	
發　行　所	碁峰資訊股份有限公司	
地　　　址	台北市南港區南港路三段 52 號 7 樓	
電　　　話	(02)2788-2408	
傳　　　真	(02)2788-1031	
法 律 顧 問	明貞法律事務所　胡坤佑律師	
出版登記證	行政院新聞局局版台業字第 4869 號	
版　　　次	2007 年 06 月初版	